연필 한 자루면 뭐든지 그릴 수 있다

리얼 연필 데생

마노즈 만트리 지음 문성호 옮김

AK HOBBY BOOK

머리말

제가 인도의 국립미술대학을 졸업하고, 애니메이션을 배우기 위해 일본으로 온 것은 25살 때의 일이었습니다. 그로부터 수많은 현장에서 미술과 디자인 일에 참여했으며, 데생 강사도 30년 이상 해오고 있습니다. 그런 저를 일본에서는 다들 「마노 선생님」이라고 불러주십니다.

어릴 적부터 그림 그리는 걸 무척 좋아했는데, 5살 때는 가네샤(코끼리 머리에 사람의 몸을 지닌 예지와 장애를 관장하는 인도의 신-역주)의 상을 보지 않고도 그려 어른들을 놀라게 한 모양입니다. 자수 작가(刺繡作家)였던 할머니의 영향도 있어서, 10살 때는 그림을 그리면서 살아가기로 결심했습니다.

이 책의 테마인 「연필 한 자루로 리얼하게 그리기」는, 무척 끈기가 필요한 지루한 작업입니다. 지금은 디지털로 간단히 패턴을 겹치거나, 틀리면 바로 원래대로 되돌리는 것도 가능한 시대인데, 어째서 아날로그 중의 아날로그라 할 수 있는 「데생」을 하는 걸까요.

저의 교실에는 다양한 분들이 데생을 배우러 오십니다. 애니메이션이나 만화를 그리고 싶은 사람, 건축 디자이너나 3D 디자이너 등 이미 그림이나 디자인 관련 일을 하고 계시는 분도 많이 계십니다.
약간 의외일지도 모르지만, 디지털 툴을 사용해 창작 관련 일을 하시는 분들이 자주 수강하십니다.
이야기를 들어보면, 「일을 하다 보니 역시 데생력이 필요하다는 생각이 들어 배우러 왔습니다」라고 합니다. 형태를

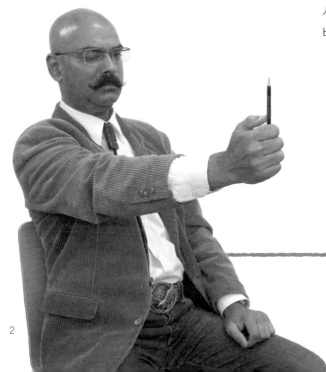

파악하는 것만이 아니라, 차분히 관찰해 질감을 농담만으로 표현하는 것이 데 생이기 때문에, 어떤 형태를 표현한다 해도 데생이 그 베이스가 된다는 것을 다시 한 번 느꼈습니다.

데생은 관찰을 겹쳐 쌓는 것입니다. 표면의 질감부터 내용물의 구조까지, 모 티브를 구석에서 구석까지 바라보며, 존재를 느낌으로써 연필의 터치와 농도 가 결정됩니다. 이처럼 차분하게 대상과 마주하는 것이 데생의 묘미이며, 모든 「표현」의 기본이라 생각합니다.

데생력을 향상시키고 싶어도, 바쁜 매일 속에서는 쉽지 않은 분도 많이 계실 것입니다. 1주일에 1레슨이라도 좋으니, 이 책을 한 손에 들고 납득이 가는 그 림을 완성해보십시오. 25개의 과제가 실려 있습니다만, 처음부터 순서대로 그 려나가는 것을 추천합니다. 점점 어려워집니다만, 그렸을 때의 만족감을 부디 한 번 맛보셨으면 합니다.

마노즈 만트리

머리말·········2

도구에 대해·········6

모티브 보는 법·········8

연필 잡는 법·········10

반죽 지우개 사용법·········11

밑그림의「선」에서 음영이 있는「면」으로·········12

농도와 모노크롬 표현·········13

CHAPTER 1

기본 4개의 형태를 마스터하자 15

LESSON 01 기본형태 1 입방체 그리기·········16

LESSON 02 기본형태 1 지우개 그리기·········20

LESSON 03 기본형태 2 원주 그리기········ 24

LESSON 04 기본형태 2 쓰러진 캔 그리기········ 28

LESSON 05 기본형태 3 원추 그리기········ 32

LESSON 06 기본형태 3 크래커 그리기········ 36

LESSON 07 기본형태 4 구체 그리기········ 40

LESSON 08 기본형태 4 전구 그리기·········44

응용편 기본 형태를 베이스로 그려보자········ 48

CHAPTER 2

다양한 모양 · 소재 · 생물 그리기 53

LESSON 09 잎사귀 그리기········ 54

LESSON 10 양철 물뿌리개 그리기········ 58

LESSON 11 페퍼 밀 그리기········ 62

LESSON 12 병 · 포도 · 상자 세트 그리기·········68

LESSON 13 고양이 그리기········ 74

LESSON 14 새(동박새) 그리기········ 78

응용편 복잡한 형태를 그려보자········ 82

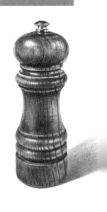

CHAPTER 3

투시도법을 베이스로 풍경 그리기 **87**

● 풍경을 제대로 그리기 위해 퍼스의 기본을 파악하자·········· 88

LESSON **15** 1점 투시로 길 그리기·········· 90
LESSON **16** 2점 투시로 벤치 그리기·········· 94
LESSON **17** 2점 투시로 건물 그리기·········· 100

응용편 3점 투시도를 그려보자·········· 106

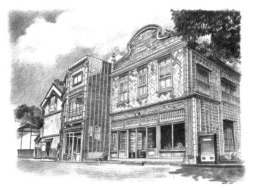

CHAPTER 4

인물 그리기 **109**

● 얼굴을 제대로 그리기 위해 머리 부분의 구조를 파악하자·········· 110

LESSON **18** 정면 얼굴 그리기·········· 112
LESSON **19** 옆얼굴 · 반측면 얼굴 그리기·········· 116

● 인물을 제대로 그리기 위해 손과 몸의 구조를 파악하자·········· 120

LESSON **20** 다양한 손 그리기·········· 122
LESSON **21** 서 있는 자세 그리기·········· 128
LESSON **22** 의자에 앉은 모습 그리기·········· 132
LESSON **23** 비튼 포즈 그리기·········· 136
LESSON **24** 쪼그려 앉은 포즈 그리기·········· 140
LESSON **25** 엎드린 포즈 그리기·········· 144

응용편 다양한 포즈를 그려보자·········· 150

gallery·········· 154
마치며·········· 159

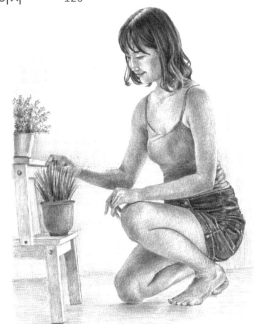

도구에 대해

데생은 연필과 종이만 있으면 누구든 바로 시작할 수 있습니다.
이 책에서 사용하는 도구에 대해 소개하겠습니다만, 이것들과 완전히 똑같은 것이 아니라도 괜찮습니다.
기본적으로는 그리는 본인이 사용하기 편한 도구를 고르는 것이 제일이라 생각합니다.

◆ 연필

이 책에서는 「더웬트 그래픽 펜슬(DERWENT GRAPHIC PENCIL)」의 2B를 사용합니다. 「스테들러(STAEDTLER)」나
「미츠비시 하이 유니(三菱ハイユニ)」 등도 추천합니다. 깎는 방식에도 취향이 있다고 생각합니다만, 저는 사진처럼
심만 드러나도록 깎습니다.
대부분을 2B만 가지고 그립니다만, 무척 진한 부분을 그릴 때는 4B를 함께 사용합니다. 세밀한 묘사는 연필심을 뾰족
하게 만드는 수고를 덜기 위해 2B 심을 넣은 샤프 펜슬을 사용하기도 합니다.

◆ 펜슬 홀더

이 책을 읽어가다 보면 아시겠지만, 비율과 각도를 재기 위해 연필을 사용합니다. 데생용 「측정막대」도 있지만, 도구
는 적은 편이 좋다고 생각하기에 저는 연필을 대용품으로 쓰고 있습니다.
연필이 짧아져서 측정하기 어려워지면, 펜슬 홀더가 나설 때입니다. 짧아진 연필을 펜슬 홀더에 끼웁니다. 연필이 엄
청나게 짧아질 때까지 사용할 수 있게 됩니다.

◆ 반죽 지우개

단단한 타입과 부드러운 타입이 있는데, 저는
부드러운 타입을 사용합니다. 주로 밑그림의
선을 흐리게 하거나, 하이라이트를 만들 때
등에 활약합니다.
커다란 면을 지울 때는 둥글게, 세밀한 곳을
지울 때는 얇고 길게…, 이렇게 모양을 바꿔
가며 사용합니다.
자세한 내용은 P11에서 소개합니다.

◆ 데생 용지(스케치북)

종이 표면은 울퉁불퉁한 것, 매끈한 것 등 여러 가지가 있습니다. 종이 표면 질감에 따라 「세목」, 「중목」, 「황목」 등으로 부르며, 「세목」이 울퉁불퉁함이 적은 매끈한 질감입니다. 저는 세밀하게 그리기 때문에 「세목」을 선택했습니다. 브랜드명은 마루만(マルマン)의 「VifArt」입니다.

스케치북처럼 같은 사이즈와 같은 재질의 종이가 여러 장 세트되어 있는 편이 연습하기 좋다고 생각합니다.

또, 어느 정도 두께가 있는 편이 지우개의 마찰에도 강하고, 보존하기도 쉽기에 추천합니다.

◆ 커터 나이프

커터 나이프는 연필을 깎기 위해 사용합니다.

어떤 것이든 좋지만, 저는 날끝이 45도인 디자인용 교체식 커터를 사용합니다. 단, 상당히 예리한 나이프이기 때문에 깎기만 하는 용도라면 보통 것이 좋다고 생각합니다.

손가락을 다쳤을 때는 카레 가루의 원료이기도 한 「터머릭(Turmeric, 강황)」이 좋습니다(이거 진짜예요!).

◆ 그 외의 데생 도구

그 외에, 데생하기 위한 도구는 많이 있습니다. 선을 문질러 그림 용지의 질감에 색을 스며들게 하는 「찰필(擦筆)」이라는 도구나, 모티브의 비율을 재는 「데스켈(Deskel)」이라는 것도 있습니다.

모두 다 더욱 편리하게 그리기 위한 도구이므로, 있어도 좋다고 생각합니다. 하지만 저는 「연필 한 자루면 뭐든지 그릴 수 있다」는 것을 이상으로 생각하기에, 이 이상의 도구는 사용하지 않습니다.

모티브 보는 법

연필을 측정막대로 사용하면서 형태를 스케치북에 베껴 그리는 방법을 소개합니다. 각도를 재거나, 길이나 비율을 잴 수 있습니다.

◆ 실물 보고 그리기

소품(정물) 등을 그릴 때는, 시선보다 조금 아래에 있는 받침대에 두고, 자신과의 거리를 1~2m 정도 벌립니다. 각도에 따라서 표정이 달라지는 것들이 많으므로, 「이거다!」라고 생각하는 매력적인 위치를 찾습니다.

◉ 연필 잡는 법(각도 보기)

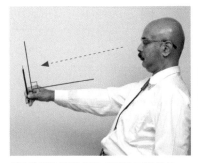 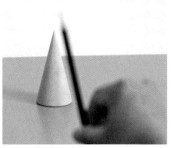 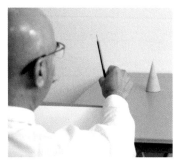

의자에 앉아 팔을 뻗어, 연필을 그릴 대상을 향해 최대한 수직으로 세웁니다.

수직 상태 그대로, 연필을 모티브의 각도에 맞게 기울입니다. 그 각도를 유지하면서, 스케치북에 대고 같은 각도로 선을 긋습니다.

스케치북은 무릎 위에 세운다는 느낌으로 들고 있는 편이 형태를 베껴 그리기 쉽습니다. (대략적인 형태를 그렸다면, 테이블 위에 놓습니다).

◉ 길이 보기

연필로 길이를 측정할 수도 있습니다. 길이를 재고 싶은 곳의 끝부분에 연필의 끝부분을 맞춘 다음, 다른 한쪽 끝부분의 위치를 엄지손가락으로 누릅니다.
어떤 기준 길이에 대해 다른 것들의 길이가 어느 정도인지, 비율을 잴 경우에 이 방법으로 잽니다.

◉ 주로 쓰는 눈으로 보기

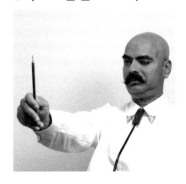

연필 너머로 보이는 모티브를 양쪽 눈으로 보면 연필이 2중으로 보이고, 연필에 초점을 맞추면 모티브가 흐리게 보입니다. 그렇기 때문에, 한쪽 눈(자주 쓰는 눈)만으로 보도록 합시다. 한쪽 눈으로 보면 연필의 흔들림이 사라집니다.

◉ 주로 쓰는 눈 알아보기

「주로 쓰는 눈이 어느 쪽인지 모르겠다」 같은 경우에는, 이하의 방법을 시험해봅시다.

양쪽 눈으로
보기

❶우선 양쪽 눈으로 물체를 가리켜 보고, 대충 맞는다고 생각되는 위치에 손가락을 고정합니다.

주로 쓰는 눈 주로 쓰는 눈이 아님

❷그 상태로 한쪽 눈을 감아봅시다. 오른쪽 눈만으로 봤을 때 손가락이 맞는다면 오른쪽 눈이 주로 쓰는 눈, 크게 벗어나 있다면 주로 쓰는 눈이 아닌 것입니다.

◆ 사진을 보고 그리기

동물이나 밖의 건물 등, 느긋하게 관찰하기 어려운 모티브는 사진을 찍은 후 그리는 방법도 있습니다. 한 번이라도 실물을 본 적이 있다면, 질감을 떠올리며 그리는 것이 가능합니다.

◉ 같은 크기로 그리기

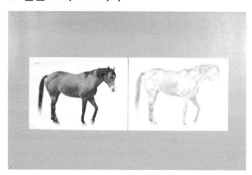

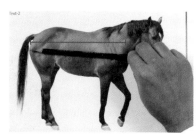

사진은 가능한 한 그리고 싶은 사이즈로 프린트합시다. 사진과 용지를 나란히 놓고, 길이와 각도를 보면서 그려나갑니다.

❶실물을 보고 그릴 때와 기본적으로는 같습니다. 재고 싶은 부분의 한쪽 끝에 연필의 끝부분을 대고 길이를 잽니다. 여기서는 엉덩이부터 가슴까지의 몸체 길이입니다.

❷종이 위에 그 길이를 맞추고, 같은 길이가 되도록 그립니다. 완성될 때까지 도중에 몇 번이고 다시 잽니다.

◉ 크기 바꾸기

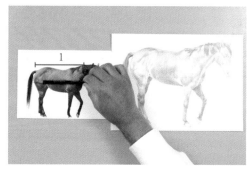

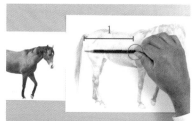

사이즈가 달라도, 예를 들어 「1.5배로 그린다」고 정했다면 모든 부분을 그 배율로 하면 크게 그릴 수 있습니다. 말의 몸체 길이를 「1」이라 하고, 연필로 길이를 잽니다.

❶종이 위에 연필을 대고, 엉덩이의 윤곽선에 연필의 끝부분을 맞춥시다. 왼쪽 그림에서 측정한 「1」의 길이를 손가락으로 눌러둡니다.

❷표시한 부분을 반대쪽 손으로 다시 누르고, 연필을 옆으로 움직입니다. 연필을 누르고 있는 손은 그대로입니다. 「1」의 절반 정도 위치에 말의 가슴 윤곽선이 오도록 그립니다.

◉ 각도 재기

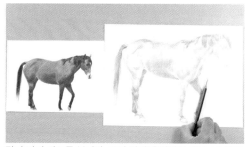

말의 다리 각도를 봅니다. 굽힌 다리에 연필을 대고, 그 각도를 바꾸지 않고 그대로 종이 위에 옮겨 그립니다.

건물도 마찬가지로 각도를 봅니다. 퍼스(원근감) 라인이나 아이 레벨을 찾을 때도 도움이 됩니다(P88 참조).

연필 잡는 법

힘을 조절해가면서 농담을 주어 그리기 위해, 2종류의 잡는 방법을 구별해 사용합니다. 짧아진 연필은 펜슬 홀더를 끼워 길게 만듭시다.

◉ 평범하게 잡기

밑그림이나 세세한 부분을 그릴 때는, 문자를 쓸 때와 같은 평범한 방식입니다.
진하게 그리고 싶을 때는, 연필심 가까운 부분을 잡고 힘을 주기 일쑤인데, 그것이 아니라 평범한 잡기 방식 그대로 선을 겹쳐 진하게 만듭니다.
세세한 부분은 심의 끝부분을 뾰족하게 만듭시다.

◉ 길게 잡기

흐린 선을 겹쳐 그릴 때는, 연필을 길게 잡읍시다.
뾰족하게 깎은 연필심 끝을 종이에 대고, 힘을 빼고 연필을 움직입니다.

선의 방향에 따라서는 종이를 회전시켜 그리는 편이 더 좋은 경우도 있지만, 저는 사진처럼 팔을 돌려 그립니다.
종이를 회전시키면 전체의 상태를 알 수 없게 되기 때문인데, 그리기 쉬운 방법이 제일이므로 자신에게 맞는 스타일을 찾아보도록 하십시오.

반죽 지우개 사용법

반죽 지우개는 데생을 하시는 분이 아니라면 그다지 친숙하지 않을지도 모릅니다. 사용 방법을 자세히 소개합니다.

◉ 기본적인 사용법

봉지에서 필요한 만큼 꺼냅니다.

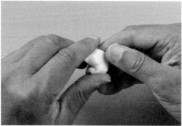

살짝 반죽합니다. 이후 소개하는 것처럼, 지우기 쉬운 형태를 만듭니다.

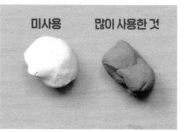

사용해 검은색이 된 면은 반죽해 섞습니다. 진한 그레이가 될 때까지 쓸 수 있습니다.

◉ 둥글게 만들어 면 지우기

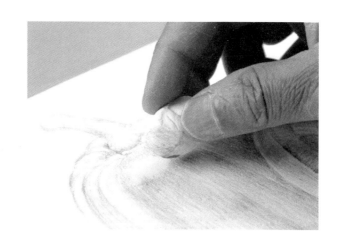

넓은 면적을 지울 때는 둥근 형태로 만듭니다. 밑그림의 선을 흐리게 할 때는 보통 지우개처럼 문지르며, 커다란 하이라이트를 만들 때는 꾹꾹 누르듯이 지웁니다.

◉ 뾰족하게 만들어 점과 선으로 지우기

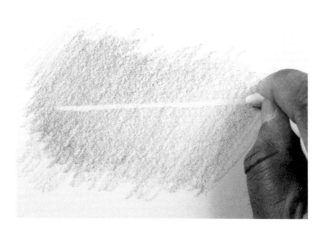

작은 면적을 지울 때는 연필처럼 끝이 뾰족한 형태로 만듭니다. 작은 하이라이트는 끝부분으로 누르듯이 지우고, 가늘고 긴 흰 선을 드러나게 하고 싶을 때는 옆으로 잡아끕니다.

밑그림의 「선」에서 음영이 있는 「면」으로

이 책에서는 ❶밑그림으로 형태를 그리고 → ❷음영을 그린다, 는 순서로 해설합니다.
밑그림의 선은 알기 쉽도록 진하게 그립니다만, 음영을 그릴 때는 반죽 지우개로 흐리게 해가면서 그립니다.
선으로 그린 것을 면으로 바꾼다는 이미지입니다.

◉ 선을 지운다

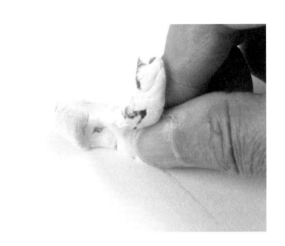

밑그림 상태입니다. 둥글게 만든 반죽 지우개를 이용해, 연필 선을 흐리게 합니다. 굉장히 흐려도 스스로 인식할 수만 있다면 괜찮습니다.

◉ 대략적인 음영을 칠한다

연필을 길게 잡고, 윤곽선 근처부터 칠하기 시작합시다.

연필을 세로로 움직여 원주의 측면에 대략적인 음영을 칠해 나갑니다.

오른쪽에서 빛이 비추므로, 왼쪽을 살짝 진하게 칠합니다.

윗면은 연필을 대각선으로 움직입니다.

윗면과 측면의 농담을 정돈합니다.

음영이 있는 「면」이 완성되었습니다. 이후에 더 그려 넣게 됩니다.
(원주 그리는 법은 P24 참조)

농도와 모노크롬 표현

실제의 모티브는 다양한 색으로 되어 있습니다. 그것들을 모노크롬의 농담으로 표현하는 것이 연필 데생입니다. 여기서는 농도와 모노크롬 표현에 대해 생각해보겠습니다.

◉ 10단계의 농도

워밍업을 겸해 아래처럼 10단계의 모노크롬(그레이 스케일) 차트를 만들어두면, 농도를 구별해 그릴 때 기준이 되므로 추천합니다. 이 책에서도 「중간 톤」이나 「농도 5 정도」 등의 기술이 있으므로, 농도는 이 표로 확인해 주십시오.

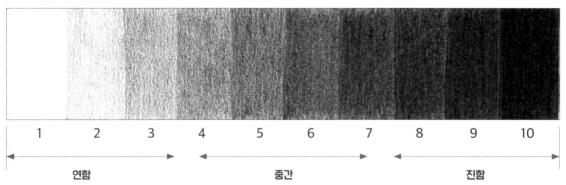

1	2	3	4	5	6	7	8	9	10
연함			중간				진함		

◆ 모노크롬 표현 요령

연필의 농담만으로 그린다고 해서, 컬러 묘사를 그대로 모노크롬으로 변환해 그려도 좋은 데생이 되는 것은 아닙니다.

여기에 빨간 장미꽃 사진이 있습니다. 모노크롬으로 변환하면 굉장히 진한 검은색이 되며, 마찬가지로 진한 색이 되는 녹색(꽃받침이나 줄기)과 구별이 가지 않게 되고 맙니다. 노란색이나 핑크는 반대로 하얗게 떠버리기 때문에, 질감도 거의 알 수 없게 됩니다.

모노크롬으로 그리는 요령은 「빛을 찾는 것」이리 생각합니다. 변환 사진으로는 뭉개져 버리는 작은 빛을 찾아내어, 농담으로 표현하면 질감이 생겨납니다. 꽃의 경우는 부드러움을 표현하는 것이 포인트이므로, 그걸 표현하기 위해 일부러 어두운 색으로 하지 않는다는 선택지도 있습니다.

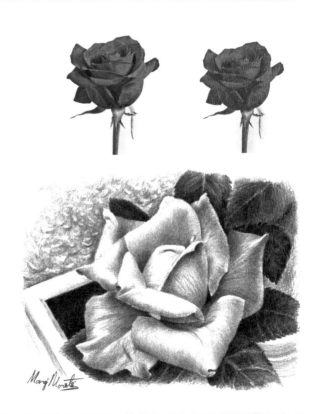

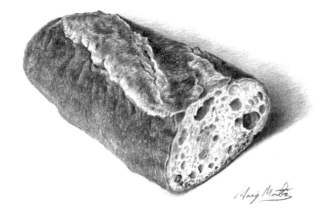

기본 4개의 형태를
마스터하자

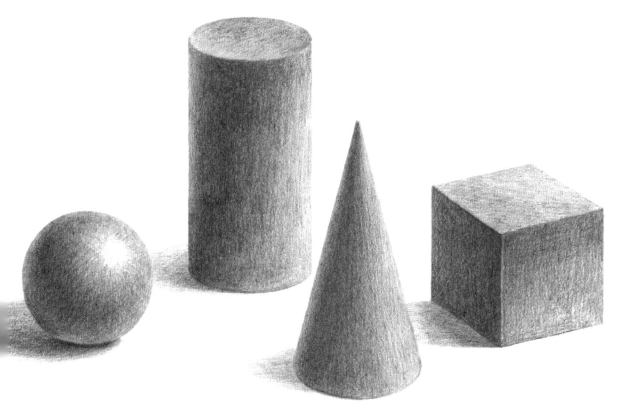

기본형태 1 **입방체 그리기**

1 형태 그리기

그리기 시작하기 전에, 전체의 비율을 연필로 측정합니다. 어떤 것을 그릴 때도, 우선 비율을 확실하게 파악하는 것이 중요합니다.

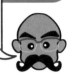

● 전체 사이즈를 측정합니다

한 변의 길이가 아니라, 보이는 부분 전체의 크기를 측정합니다. 붉게 표시한 부분처럼, 아주 살짝 세로로 긴 사각형이 만들어집니다.

● 중심을 찾습니다

이 입방체(모티브)의 센터는 어디인지도 확인해둡시다.
가장 앞쪽에 보이는 세로 변은 중심선보다 좌측에 있군요.

중심선

세로 변

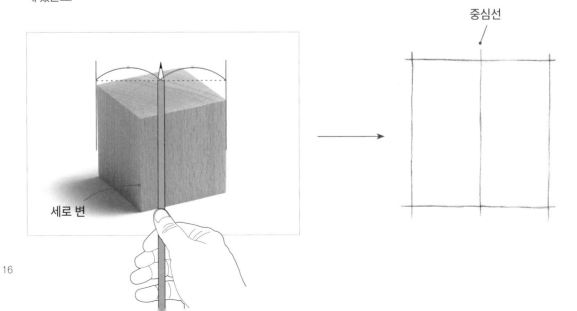

●윗면과 왼쪽 면을 그립니다

3개의 면이 보입니다. 우선 가장 위의 면을 그립시다. 변에 연필을 대고, 각도를 잰 다음 베껴 그립니다. 왼쪽 면도 마찬가지로 재서 그립니다.

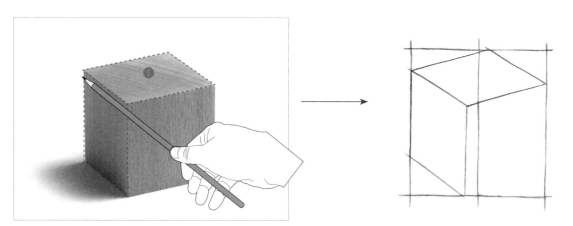

●오른쪽 면을 그립니다

마지막으로 오른쪽 면을 만드는 2개의 변을 그립시다.

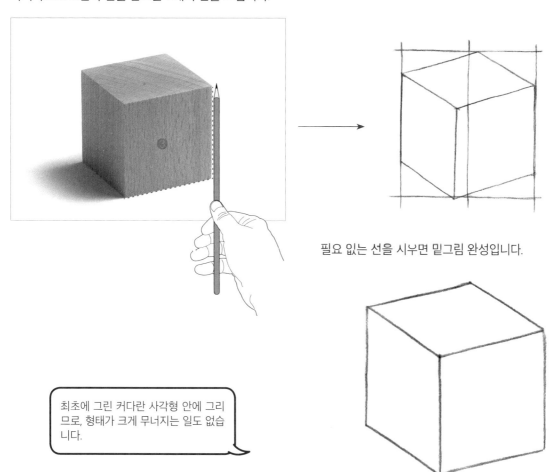

필요 없는 선을 시우면 밑그림 완성입니다.

최초에 그린 커다란 사각형 안에 그리므로, 형태가 크게 무너지는 일도 없습니다.

●밝기를 관찰합니다

나무의 갈색을 표현하기 위해서는, 10단계 스케일 중에서 「4」정도의 농도가 적당합니다.

4를 기준으로, 더 어두운 그림자 부분, 밝은 부분을 만들어 음영을 표현해 나갑니다.

이 과제는 처음이므로, 나뭇결 등 목재의 질감은 신경 쓰지 말고 입체감만으로 표현합시다.

4의 농도

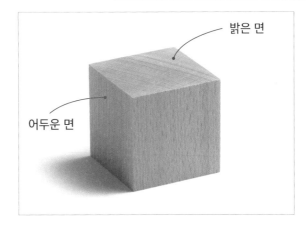

밝은 면

어두운 면

●음영을 칠합니다

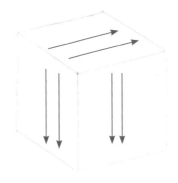

1 밑그림의 선을 반죽 지우개로 지워 흐리게 합니다. 선을 지우면서 음영이 있는 면으로 만들어 나갑시다. 처음부터 진하게 하는 것이 아니라, 연필을 조금 길게 잡은 후 부드럽게 움직이며 선을 겹쳐나갑니다. 화살표는 연필을 움직이는 방향입니다.

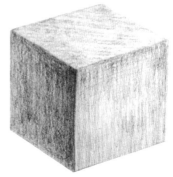

2 기준이 되는 중간색(농도4)으로 전체를 칠했습니다. 그 후에 그림자가 되는 부분은 어둡게 만들어 나갑니다.

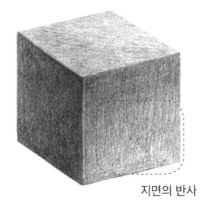

지면의 반사

3 연필의 터치를 크로스시키는 것처럼 선을 겹쳐나갑니다.

같은 면이라도 빛이 닿는 부분은 더욱 밝아집니다. 오른쪽 면은 바닥의 반사가 있기 때문에 밝아집니다.

3개의 면에 농담이 생겼습니다.

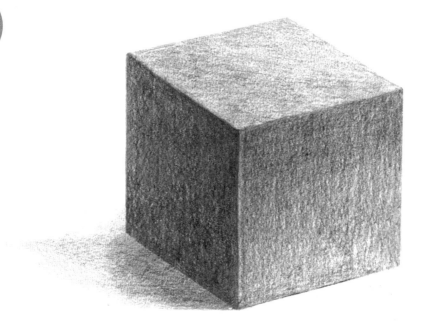

오른쪽에서 비추는 빛에 맞춰 그림자를 넣으면 완성입니다.

사진을 참고로 같은 방법으로
그려봅시다.

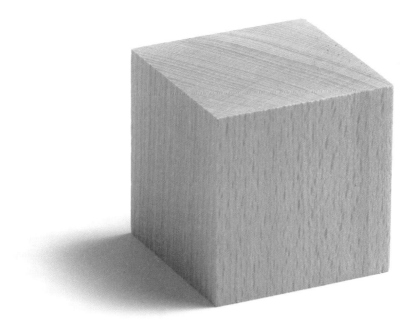

기본형태 1 **지우개 그리기**

1 형태 그리기

●전체 사이즈를 측정합니다

지우개 전체가 들어오는 커다란
사각형을 그립시다.

그 외의 입방체의 모티브도, 우선 전체
사이즈를 파악하는 것부터 시작합시다.

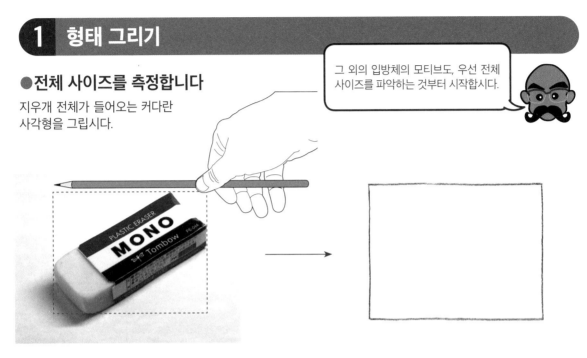

●베이스가 될 사각형을 그립니다

레슨1에서 그린 입방체의 응용입니다. 윗면❶, 왼쪽 면❷,
오른쪽 면❸, 이런 식으로 연필로 각도를 측정하며 그립니다.

3개의 면을 그렸습니다. 다소 튀어나와도 OK입니다.
보이지 않는 안쪽 변도 있다고 상상하면 형태를 그리
기 쉬워집니다.

●세부를 묘사합니다

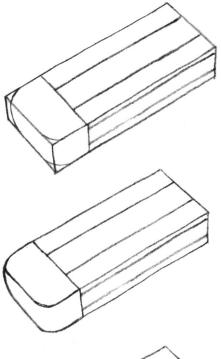

① 바깥쪽의 커다란 사각형은 지운 후 세부 묘사를 시작합니다.
지우개 부분과 종이 케이스 부분을 구별하고, 종이 케이스는 디자인에 맞춰 윗면을 3개, 측면을 3개로 구분합니다. 지우개 부분은 모퉁이를 둥글게 합니다.

② 지우개 부분의 바깥쪽 선을 지웁니다. 모퉁이가 둥글게 되어 있지만 평행한 면은 남아 있으므로, 최초의 라인을 무너뜨리지 않도록 주의합니다.

③ 윗면에는 문자가 들어가므로, 4개의 알파벳 문자 공간을 사각형 형태 선으로 그려 둡니다.

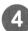

종이 케이스의 요철이나 모퉁이의 곡선을 세심하게 관찰해 그려 넣습니다. 지우개 모퉁이 부분의 둥근 부분도, 면을 알아볼 수 있게 해두면 음영을 넣기 쉬워집니다.
반죽 지우개로 스케치의 선을 흐리게 해두면 밑그림 완성입니다.

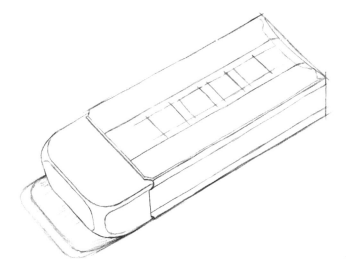

2 음영 그리기

●밝기를 관찰합니다

종이 케이스의 검정색은 확실히 검게, 파란색은 약간 연하게 해 색감의 차이를 표현합시다. 종이 케이스의 흰색과 지우개의 흰색은, 지우개 쪽이 조금 어두운 색으로 되어 있다는 것도 파악해둡니다.

파란색과 검정색의 차이, 지우개의 흰색과 종이 케이스의 흰색의 차이 등을 잘 관찰하는 것이 포인트입니다.

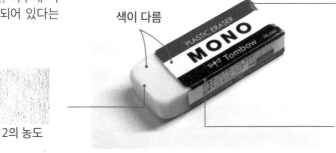

색이 다름

2의 농도

8의 농도

10의 농도

검은 색은 4B를 사용합니다.

●음영을 칠합니다

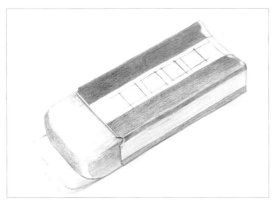

1 지우개 본체와 종이 케이스의 색을 전체적으로 연하게 그리면서 음영을 시작합니다.

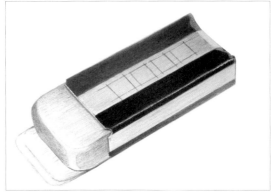

2 파란색과 검정색에 차이를 주면서 종이 케이스를 진하게 칠합니다. 앞쪽 측면 아래의 파란색은 지면의 반사광으로 밝으므로, 윗면의 파란색보다 흐리게 합니다.

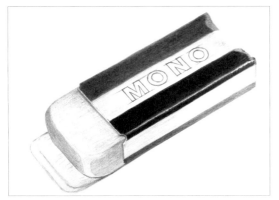

3 윗면의 사각형 형태에 문자를 그립니다. 종이 케이스의 엉덩이 부분은 반죽 고무로 흐릿하게 만들어 종이의 접힌 부분을 표현하면 리얼함이 증가합니다.

4 배경이 살짝 그레이가 되도록 그리고, 지면에 드리운 그림자를 그려 넣습니다. 문자를 진하게, 측면의 하얀 부분에 그림자를 그립니다.

 완성 음영을 정리해 완성합니다.
세세한 문자는 생략해 그렸습니다.

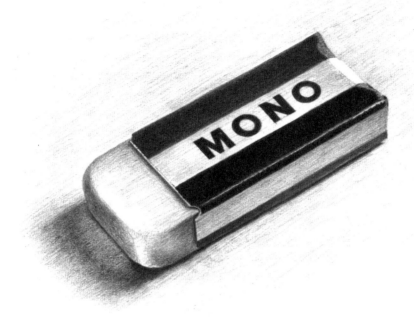

 사진 사진을 참고로 같은 방법으로
그려봅시다.

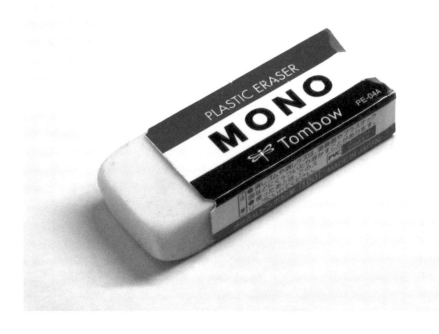

기본형태 2 **원주 그리기**

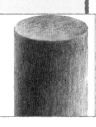

1 모양 그리기

짧은 변을 기준으로, 긴 변이 몇 배나
되는지를 보는 것이 요령입니다!

●전체 사이즈를 측정합니다

짧은 변을 기준으로 긴 변이 몇 배인지를 측정합니다. 이 경우
에는 짧은 변 1에 대해 긴 변이 2.2 정도입니다.

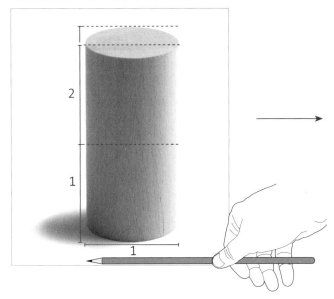

① 센터 선을 그린 다음,
② 바깥쪽의 장방형을 그립니다.

●윗면과 아랫면을 봅니다

상하 면의 타원을 그리기 위해, 기준이 되는 장방형을 그립니다. 원이 쏙
들어갈 것 같은 가로로 긴 사각형을 생각하며 그립니다. 아랫면은 안쪽
이 보이지 않지만, 앞쪽의 곡선에서 대략적인 형태를 도출해냅니다.

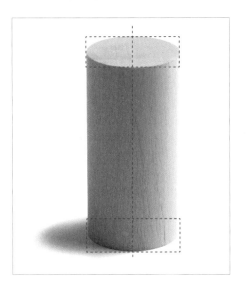

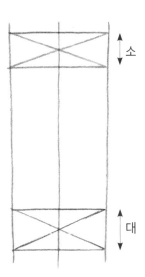

소

대

아랫면의 사각형 쪽이 윗면보다 세로 폭이 커집니다.
사각형을 그렸다면 대각선을 그립니다.

●타원을 그립니다

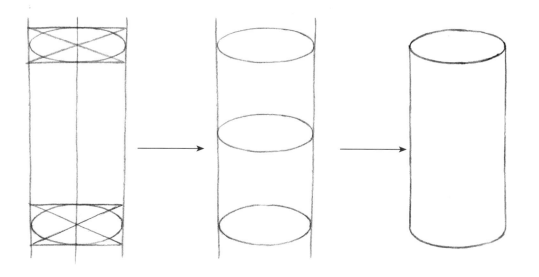

상하의 장방형 안에 타원을 그립니다. 대각선이 원의 중심이 되며, 4변에 원이 접하도록 그립시다.
시선보다 아래에 있는 면은 타원의 세로 폭이 점점 넓어지므로, 그릴 때 주의해야 합니다.

형태를 잡았던 필요 없는 선을 지워 원주의 밑그림을 완성합니다.

COLUMN

시선의 높이와 타원의 관계

모티브를 볼 때, 자신의 시선 높이를 의식하는 것은 무척 중요합니다.
똑바로 놓인 원주의 윗면과 아랫면은, 지면과 평행한 관계입니다. 이 경우, 시선에서 얼마나 떨어져 있느냐에 따라 타원의 세로 폭이 커집니다. 시선보다 아래에 있는 면만이 아니라, 위에 있는 면도 마찬가지입니다.

타원을 그릴 때는
· 그 타원은 지면과 평행한가
· 시선의 높이에 가까운 면인가 멀리 있는 면인가
에 주목합시다.

P28처럼, 지면과 평행하지 않은 타원은 상자에 넣어 생각하면 그리기 쉬워집니다.

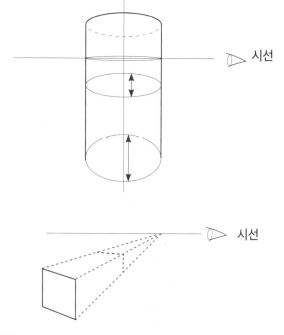

●밝기를 관찰합니다

오른쪽에서 빛이 닿아, 왼쪽에 그림자가 생겨 있습니다. 둥근 모양에 맞춰 밝은 부분에서 서서히 어두워지는데, 연필을 움직이는 방향은 세로입니다. 농도 3~4로 전체를 칠하고, 어두운 부분은 농도 5~8 정도로 칠해 나갑시다.

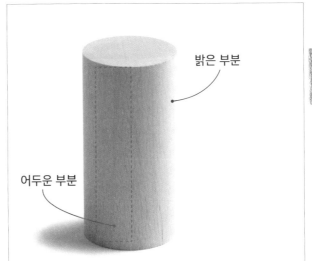

밝은 부분

3의 농도

5의 농도

어두운 부분

●음영을 칠합니다

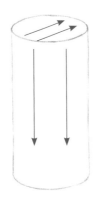

① 측면부터 칠합니다. 화살표는 연필을 움직이는 방향입니다. 위에서 아래로, 연한 농도로 칠해 나갑니다.

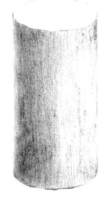

② 측면은 둥근 느낌을 내기 위해 연필을 가로로 움직이는 것이 아니라, 세로로 움직입니다. 윗면은 앞쪽에서 안쪽으로, 안쪽이 진해지도록 칠합니다.

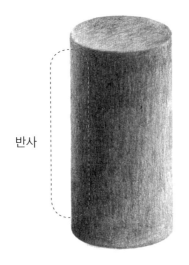

반사

③ 왼쪽의 어두운 부분은 선을 겹치듯이 칠해 나갑니다. 왼쪽 끝은 반사가 있으므로, 약간 밝아지는 점에도 주의합시다.
입체적이 되도록 전체를 보면서 농도를 조절합니다.

완성

오른쪽에서 비추는 빛에 맞춰
그림자를 넣으면 완성입니다.

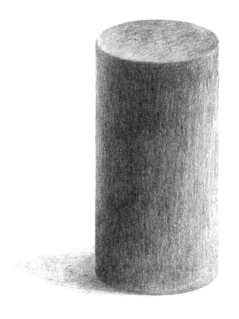

사진

사진을 참고로 같은 방법으로
그려 봅시다.

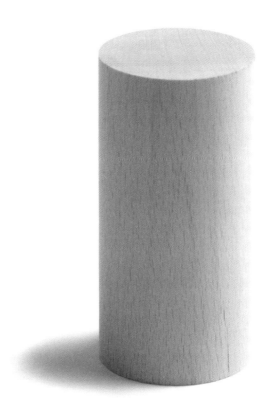

기본형태 2 **쓰러진 캔 그리기**

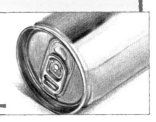

1 모양 그리기

> 캔의 윗면 요철은 얇은 두께의 음영을 확실하게 관찰하고, 면으로 파악해 나갑니다.

●캔 전체를 그립니다

캔 전체가 들어가는 장방형을 그립니다. 우선 짧은 세로 폭 쪽에 연필을 대고, 그 길이를 1로 하면 가로 폭은 1.2 정도 입니다. 거기에 캔의 기울기도 측정해둡시다.

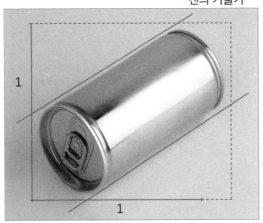

캔의 기울기

❶전체의 장방형을 그립니다.
❷캔의 양변에 연필을 대고 각도를 측정해, 형태 선을 그립니다.
❸이것을 기준으로 중심선을 그립니다.

●타원과 깊이를 그립니다

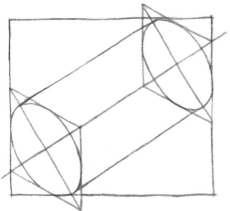

윗면과 바닥면을 그리기 위해, 마름모꼴의 사각형을 그리고 대각선을 그어줍니다. 4개 의 변에 인접하도록 타원을 그립니다.

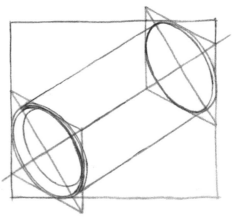

캔의 두께를 관찰해 테두리를 그립니다. 윗면이 풀 태브(Pull tab)가 있는 부분은 한층 더 움푹 들 어가 있으므로, 잘 관찰해서 형태를 잡습니다.

●캔의 윗면을 그립니다

윗면은 파츠가 복잡합니다. 풀 태브의 두께와 세밀한 음영을 확실히 파악
하는 것이 리얼하게 그리는 요령입니다.

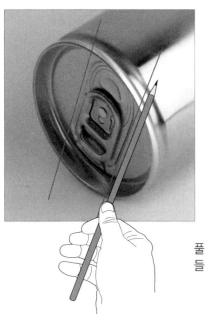

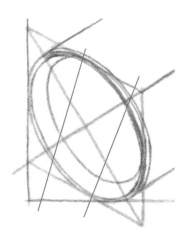

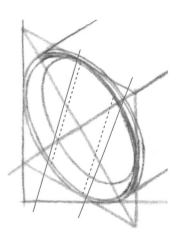

풀 태브의 가장 바깥쪽에 연필을 대고, 그 각도를 옮겨 그립니다. 손가락으로
들어 올리는 금속 부분은 그 안쪽에서 각도가 살짝 달라집니다.

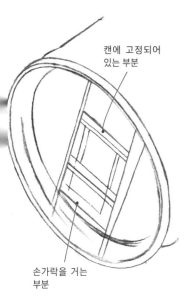

캔에 고정되어
있는 부분

손가락을 거는
부분

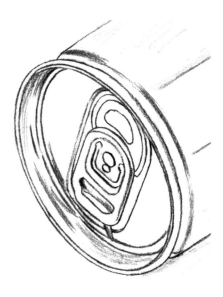

들어 올리는 풀 태브의 두께를 생각
하면서, 캔에 고정되어 있는 부분과
손가락을 거는 부분을 가로 선으로
구별합니다. 위에서부터 순서대로 그
리면 형태를 잡기 쉬워집니다.

모양을 잘 관찰해 세부를 그려 넣
습니다. 둥근 느낌이 있는 파츠는
곡선으로 그립시다.

마시는 부분을 그리고, 좀 더 세밀
한 선과 두께 등을 추가해 밑그림
을 완성합니다.

●밝기를 관찰합니다

금속은 음영의 명암이 확실하므로, 음영은 어두운 부분을 진하게 그리는 것이 포인트입니다. 밝은 부분은 남겨두고, 가장 깊은 부분은 10의 농도입니다.

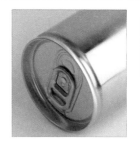

8~10의 농도

●음영을 칠합니다

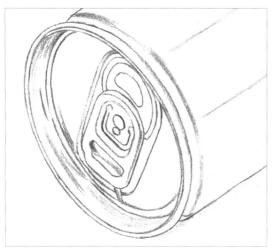

1 밑그림입니다. 반죽 지우개로 선을 흐리게 하고, 선을 면으로 바꾸듯이 칠해나갑시다.

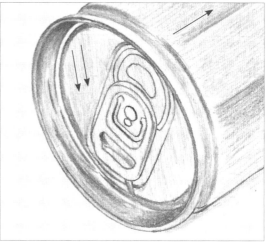

2 전체에 연필선으로 대강 스틸캔의 색을 표현합니다. 같은 면은 같은 방향으로 칠하는 편이 단단한 질감을 표현할 수 있습니다.

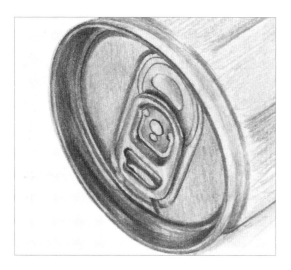

3 세세한 부분을 잘 관찰하고, 밝은 부분은 남겨두고 어두운 부분은 확실히 진하게 칠합니다.

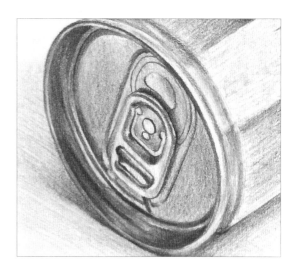

4 바닥의 그림자를 그리고, 음영을 조정합니다. 하이라이트는 반죽 지우개로 연필선을 지웁니다.

 완성 음영을 정리해 완성합니다.

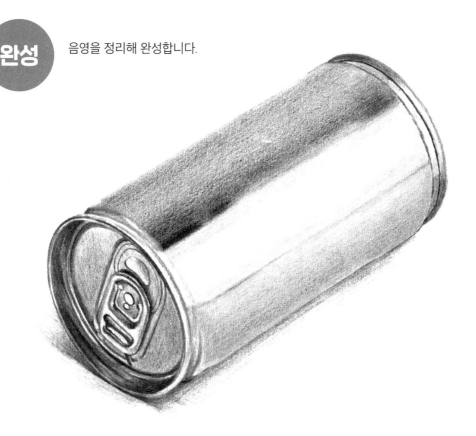

 사진 사진을 참고로 같은 방법으로
그려봅시다.

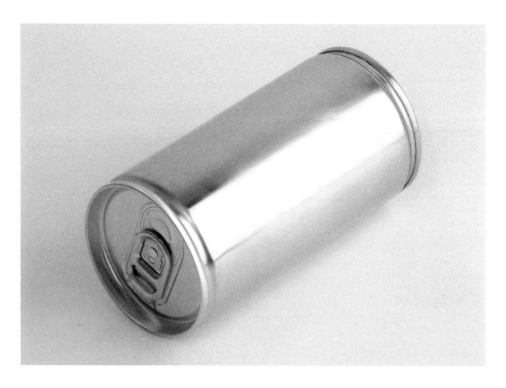

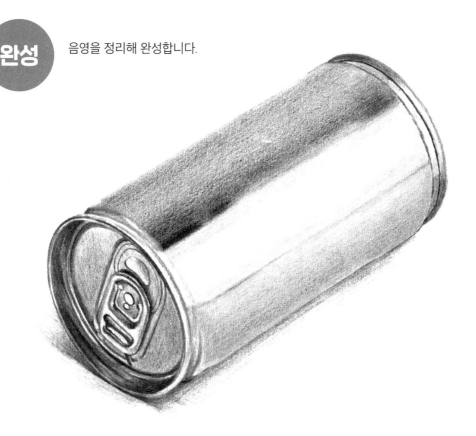

기본형태 3 **원추 그리기**

1 모양 그리기

●전체를 그립니다

원주 때와 중간까지는 동일합니다. 우선 전체가 들어가는 사각형을 그립시다. 짧은 변의 길이를 기준으로, 긴 변이 그 몇 배인지를 측정합니다.

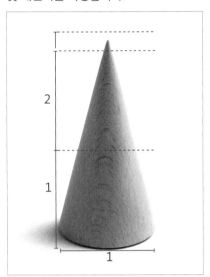

①센터 선을 그린 후, ②바깥쪽의 장방형을 그립니다.

●아랫면의 타원을 그립니다

아랫면의 타원을 그리기 위해 장방형을 그리고, 대각선을 그립니다. 대각선이 중심이 되어, 4개의 변에 인접하도록 원을 그립시다.

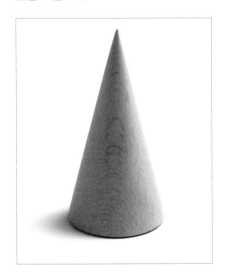

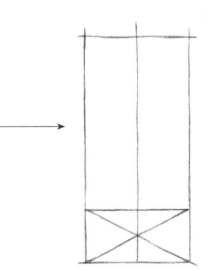

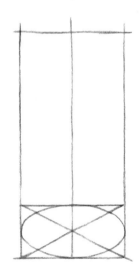

●대각선을 그립니다

중심선에서의 경사 각도를 측정합니다. 원의 가장자리에
인접하도록 대각선을 베껴 그립시다.

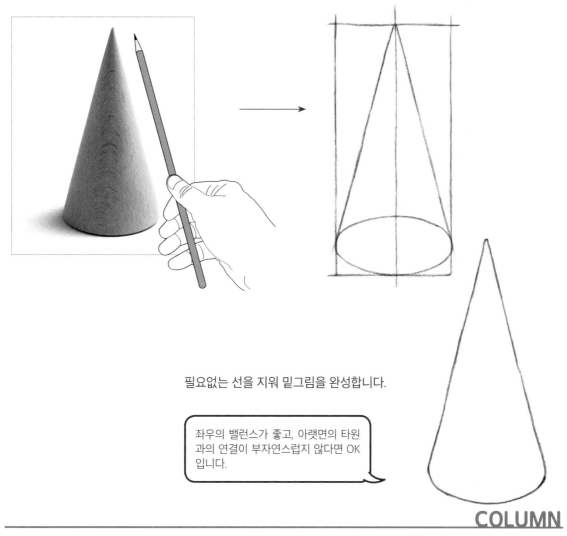

필요없는 선을 지워 밑그림을 완성합니다.

좌우의 밸런스가 좋고, 아랫면의 타원
과의 연결이 부자연스럽지 않다면 OK
입니다.

COLUMN

윗면이 닫혀 있지 않은 원주 · 원추

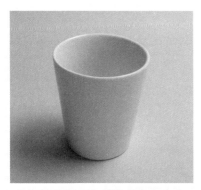

컵 종류는 원주나 역방향 원추형이 많으므로, 응용해서 다양한 형태를 그려봅시다. 윗면이 닫혀
있지 않으므로, 내부의 음영도 확실하게 그립니다.

2 음영 그리기

●밝기를 관찰합니다

오른쪽에서 빛이 비추며, 왼쪽에 그림자를 드리우고 있습니다. 지면의 상태가 전해지도록 칠해 나갑시다. 나무의 밝기를 「3」으로 하고, 왼쪽으로 가면서 서서히 어두워지도록 겹쳐 칠합니다. 위에서 아래를 향해 연필을 움직입시다.

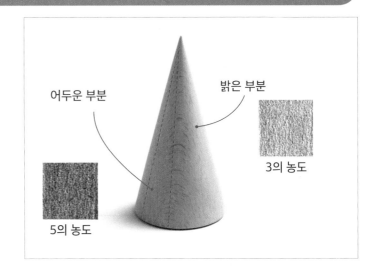

어두운 부분

밝은 부분

3의 농도

5의 농도

●음영을 칠합니다

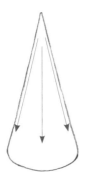

1 연필을 약간 길게 들고 부드럽게 움직여 연한 농담을 표현해 나갑니다. 화살표는 연필을 움직이는 방향입니다.

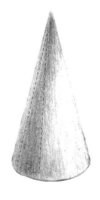

2 대략적인 색이 입혀졌습니다. 어두운 부분은 삼각형을 상상하며 진하게 했습니다. 왼쪽 가장자리는 반사로 조금 밝아집니다.

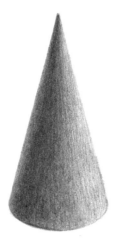

3 꼭대기 부분은 연필을 세워 그다지 힘이 들어가지 않도록 선을 겹쳐 그려 나갑시다. 입체적이 되도록, 전체를 보면서 농도를 조절합니다.

완성

오른쪽에서 비추는 빛에 맞춰 그림자를 넣으면 완성입니다. 진하게 할 부분은 연필선을 세세하게 겹쳐 보도록 합시다.

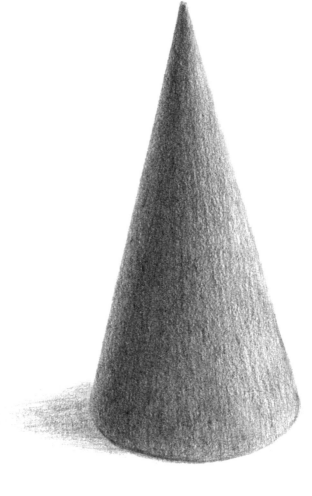

사진

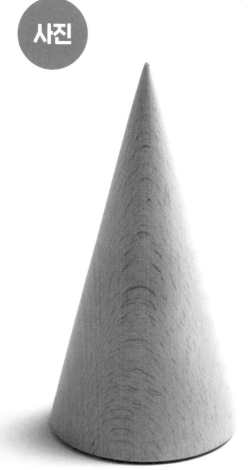

사진을 참고로 같은 방법으로
그려봅시다.

기본형태 3 **크래커 그리기**

1 모양 그리기

●전체의 사이즈를 측정합니다

지면에 3개의 모티브가 있습니다만, 전체가 들어갈 사각형을 그린 후 시작하는 건 마찬가지입니다.

개별이 아니라, 전체를 한 덩이로 본 사각형을 그립시다. 세로 변이 조금 짧아 보입니다. 세로를 기준으로, 가로의 길이를 할당합니다.

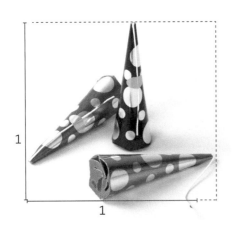

세로 1 대 가로 1.1 정도로 가로가 긴 사각형입니다.

전체의 사각형에 인접하는 4개의 점을 표시하기 위해, 정점부터 정점까지의 각도를 측정해 형태를 잡습니다.

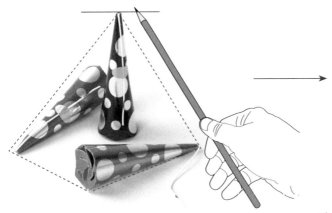

찌그러진 사각형이 되었습니다. 크래커 세트를 둘러싸는 듯한 형태가 됩니다.

●각각의 크래커를 그립니다

크래커의 끝부분에서 중심으로 내려오듯이 연필을 대고,
각각의 중심을 형태 선으로 그립니다.

원추의 아랫면을 타원으로 그리기 위
해, 사각형의 형태를 그립니다. 원추
를 상자 안에 집어넣은 이미지로 그
리면 사각형의 형태를 그리기 쉬워집
니다.

크래커의 곡면에 맞춰 크고 작은 둥
근 무늬나, 크래커 끈이 형태 선 등을
그려 넣어 대략적인 밑그림을 완성합
니다.

곡면에 둥근 모양을 그리는 건 어렵습
니다만, 사진을 참고해 자연스러운 모
양이 되도록 그립시다.

2 음영 그리기

●밝기를 관찰합니다

크래커에는 자주색, 핑크색, 오렌지색 등 3가지 색이 있습니다. 각각의 농담을 다르게 하면 여러 가지 색임을 보는 사람에게 전달할 수 있습니다.

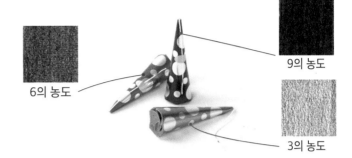

9의 농도

6의 농도

3의 농도

●음영을 칠합니다

1 무늬 이외의 부분을 전체적으로 연하게 칠합니다. 끝부분에서 아래쪽 부분을 향해 연필을 움직이는 것은 이전 레슨과 같습니다.

2 서서히 진하게 칠해, 색의 차이를 표현합니다. 무늬 부분은 잘 관찰해서 반사를 그립니다.

●클로즈 업

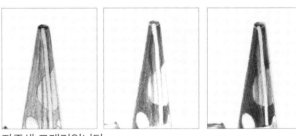

자주색 크래커입니다.
진한 부분은 9를 기준으로 확실하게 연필선을 겹쳐 칠했습니다.

핑크색 크래커입니다.
6~7 정도의 농도를 기준으로 선을 겹쳐 칠했습니다.

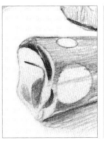

오렌지색 크래커입니다.
끝 부분은 종이가 겹치면서 생긴 음영을 정성껏 묘사합니다.

완성

은색의 메탈릭 무늬는
반사되는 것을 그리면
리얼하게 완성됩니다.

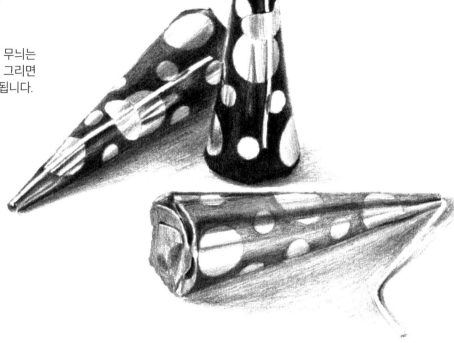

사진

사진을 참고로 같은 방법으로
그려봅시다.

기본형태 4 구체 그리기

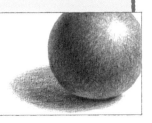

1 모양 그리기

정방형에서 시작합니다. 음영을 넣으면 평면적인 ○였던 것이 입체적인 구체로 변합니다.

●전체가 들어가는 정방형을 그립니다

볼이 딱 맞게 들어가는 정방형을 그립니다. 구체의 경우는 비율이 같아지므로, 측정하지 않고 그대로 정방형을 그려도 좋겠죠.
가로와 세로의 중심선도 추가합니다.

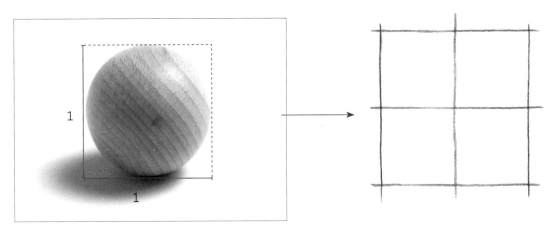

①세로선 2개를 그립니다.
②가로선 3개를 그립니다.
③중심선을 그립니다.

45도 각도에 연필을 대고, 그 각도를 용지로 이동시킵니다. 모서리를 잘라내는 느낌으로, 공과 접하게 되는 선을 그립니다.

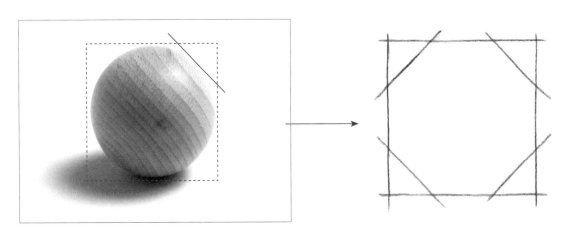

●원을 그립니다

대각선을 형태로 삼아, 선에 인접하도록 원을 그리면 구체의 윤곽이 완성됩니다. 선은 한 번에 그리는 것이 아니라, 조금씩 모양을 확인하면서 연결해 나가면 좋을 것입니다. 부분만이 아니라 전체를 보면서 그리면 밸런스를 잡기 쉬워집니다.

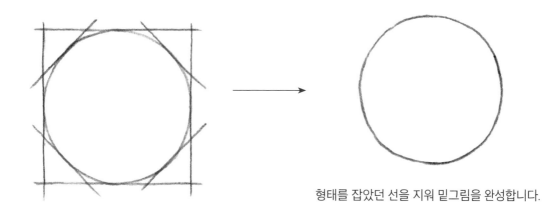

형태를 잡았던 선을 지워 밑그림을 완성합니다.

COLUMN

그림자의 모양 차이

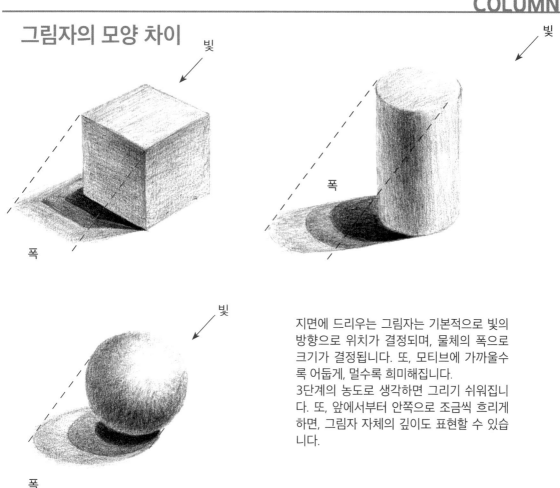

빛

폭

빛

폭

빛

폭

지면에 드리우는 그림자는 기본적으로 빛의 방향으로 위치가 결정되며, 물체의 폭으로 크기가 결정됩니다. 또, 모티브에 가까울수록 어둡게, 멀수록 희미해집니다.
3단계의 농도로 생각하면 그리기 쉬워집니다. 또, 앞에서부터 안쪽으로 조금씩 흐리게 하면, 그림자 자체의 깊이도 표현할 수 있습니다.

●밝기를 관찰합니다

하이라이트(가장 밝은 부분)을 확실히 만들어두는 것이 포인트입니다. 연필의 방향도 하이라이트를 향해 움직입니다. 가장 밝은 부분은 남겨두고, 어두운 부분이 6~7 정도가 되도록 겹쳐 칠하도록 합시다.

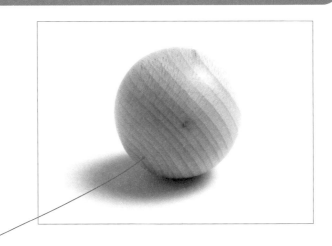

6의 농도

●음영을 칠합니다

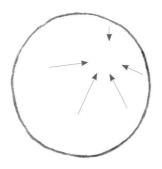

1 하이라이트의 위치는 오른쪽 위로, 왼쪽에 그림자가 드리워 있습니다. 오른쪽 위로 향하도록 연필을 움직입시다.

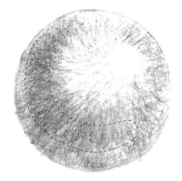

2 대략적인 음영을 칠합니다. 하이라이트는 남겨두고, 붉은 점선으로 둘러싼 부분을 어둡게 만들어 나갑니다.

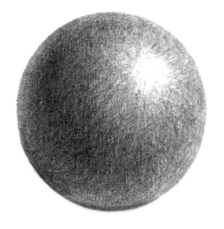

3 세세한 선을 겹쳐 그리면서 더욱 확실하게 음영을 만들어줍니다.

완성

밝은 부분은 나중에 반죽 지우개를
이용해 흐리게 만들어도 좋습니다.
그림자를 넣으면 입체감이 증가합
니다.

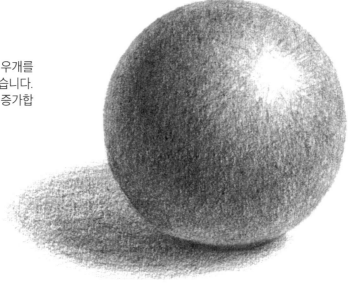

사진

사진을 참고로 같은 방법으로
그려봅시다.

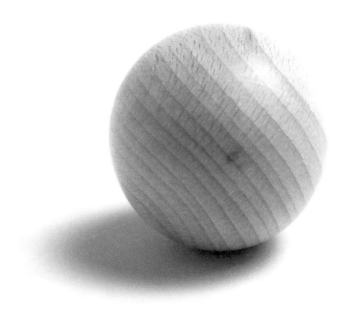

기본형태 4 **전구 그리기**

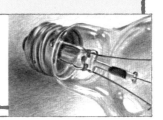

1 모양 그리기

●전체 사이즈를 측정합니다

전구의 유리구 직경을 기준으로 합니다. 전극 부분이 직경보다 어느 정도 튀어나와 있는지, 연필을 대서 측정합시다.

어려워 보일지도 모르지만, 사실 구체와 원주의 조합으로 그립니다.

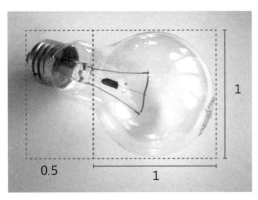

가로로 긴 장방형을 그리고, 전구의 센터 선을 그립니다.

●꼭지쇠와 유리구의 형태를 잡습니다

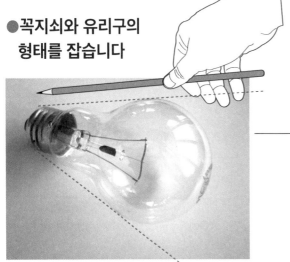

❶

❷

❸

❶센터 선을 기준으로 양쪽에 2개의 형태 선을 그리고, 꼭지쇠를 그리기 위해 타원을 그립니다.
❷꼭지쇠의 각과 유리구의 가장 바깥쪽에 연필을 대 각도를 측정하고, 형태 선을 그립니다.
❸팔(八) 자로 열린 형태 선 사이에, 전체의 장방형에 들어가도록 원을 그립니다.

●세부를 그립니다

원과 꼭지쇠의 형태 선을
곡선으로 연결합니다.

전구 안쪽의 필라멘트 위치
를 확인해 그립니다. 이것
으로 대략적인 위치가 결정
되었습니다.

전구에 비치는 빛의 반사와
필라멘트의 세밀한 부분 등
을 정성껏 그려 밑그림을
완성합니다.

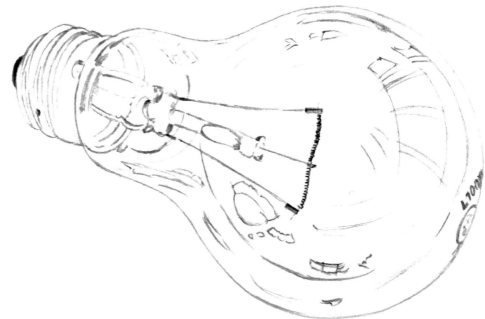

●밝기를 관찰합니다

투명한 모티브는 배경도 그립니다. 투명하다는 것을 너무 의식하지 말고, 배경의 색과 어느 정도 다른지를 잘 관찰합니다.

유리구

1~2의 농도

●음영을 칠합니다

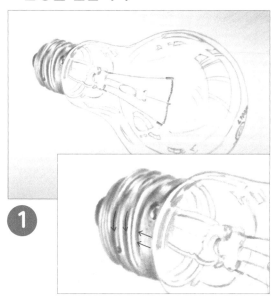

1 꼭지쇠 부분은 원주의 응용입니다. 유리 부분과의 경계는 연필을 세로로 움직입니다. 나사 부분은 곡면을 따라 가로 움직임으로 요철을 표현합니다. 밝은 부분이 표면에 드러나도록 칠하지 않고 남겨둡니다.

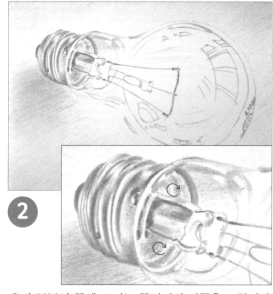

2 유리 부분의 끝에 보이는 꼭지쇠의 안쪽을 그립니다. 연필로 작은 원을 그리듯이 빙글빙글 움직이면 금속과도 다르고 유리와도 다른 질감을 표현할 수 있습니다. 세밀한 부분이지만 파츠의 음영을 표현합시다. 아래쪽에 드리운 그림자도 짙게 만들어 둡니다.

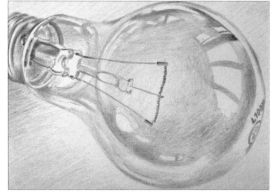

3 유리 부분을 그립니다. 연필을 길게 잡고 손가락과 손목의 힘을 평소보다 더 빼서, 부드럽게 곡면을 따라 흐린 선을 겹쳐 유리의 투명함을 표현합니다.

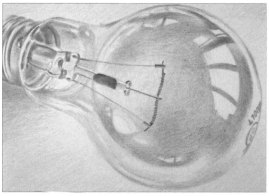

4 드리운 그림자를 강조하고, 유리 부분에 비치는 경치가 더욱 확실히 보이도록 강약을 조절합니다. 내부 부품의 그림자를 추가하고, 선명하게 만듭니다.

완성

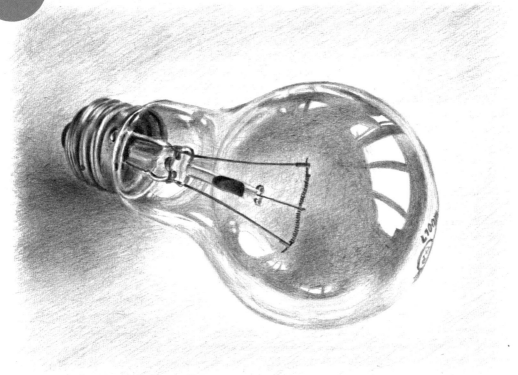

필라멘트의 구리선을 진하게 그리고, 반죽 지우개로 유리 부분의 밝은 부분을 정리해 완성합니다.

사진

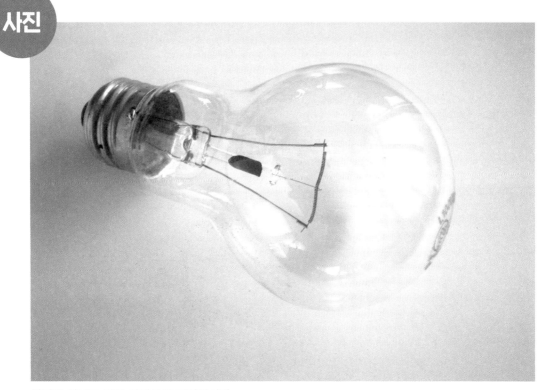

사진을 참고로 같은 방법으로 그려봅시다.

기본 형태를 베이스로 그려보자

스테이플러

●관찰합니다

복잡한 형태로 보이지만, 전체를 커다란 사각형에 넣은 다음 그리는 것이 요령입니다. 세부는 전체를 정한 다음 그립니다.

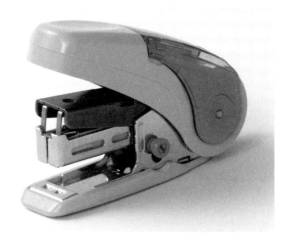

●모양을 그립니다

❶세로변(짧은 변)을 기준으로, 전체의 비율을 측정해 장방형을 그립니다.
❷연필로 대각선 각도를 측정해, 장방형에 들어가도록 형태를 옮겨 그립니다. 사다리꼴을 가로로 한 것 같은 모양이 됩니다.
❸잘 관찰해서 세부를 그립시다.

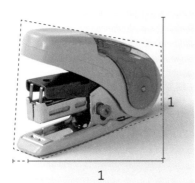

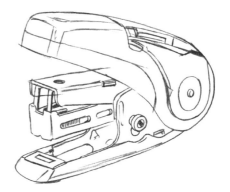

원주 캔

●관찰합니다

평평한 원주 케이스입니다. 뚜껑은 비스듬히 놓여 있습니다만, 캔 본체의 윗면과 아랫면, 뚜껑의 윗면과 가장자리가 각각 평행한 관계가 되도록 그립니다.

●모양을 그립니다

❶세로변(짧은 변)을 기준으로, 캔 본체와 뚜껑을 포함한 전체의 비율을 측정해 장방형을 그립니다. 1대2 정도입니다.
❷캔의 윗면과 아랫면의 타원을 그립니다. 뚜껑은 비스듬히 놓여 있으므로, 축이 기울어져 있지만 그리는 순서는 같습니다.

칵테일잔

●관찰합니다

원추형 잔입니다. 심플한 형태이므로, 높이를 확실히 측정한다면 형태를 잡는 것은 어렵지 않습니다. 유리의 질감을 표현합시다.

●모양을 그립니다

❶잔의 마시는 부분과 잔 바닥의 가로 폭을 연필로 측정해 비교하면, 마시는 부분 쪽이 좀 더 넓다는 것을 알 수 있으므로, 이곳을 가로폭의 기준으로 합니다. 세로 폭은 기준의 2.6배 정도이므로, 전체 사이즈는 세로로 긴 장방형이 됩니다.
❷센터 선을 그립니다.
❸윗면과 아랫면의 타원을 그립니다.
❹윗면의 타원 가장자리에서 바닥의 중심을 향해 직선을 그린 다음 좌우의 곡선을 그립니다.

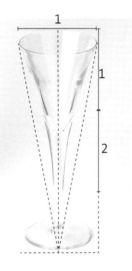

사과와 레몬

●관찰합니다

사과와 레몬 조합입니다. 두 가지 다 모양은 심플하므로, 음영을 그려서 질감·입체감을 나타냅니다.

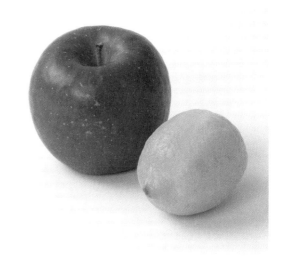

●모양을 그립니다

❶전체로 보아 생각했을 때 짧은 쪽이 세로입니다. 세로를 기준으로 전체가 들어가는 장방형을 그립시다.
❷사과와 레몬 각각의 형태를 그립니다. 형태를 잡기 어려울 때는, 센터 선을 그립니다.
❸구체 레슨과 마찬가지로, 모퉁이를 잘라내는 듯한 대각선을 긋고, 원 모양을 정돈합니다.

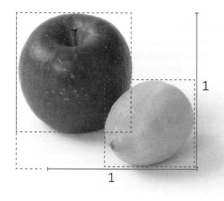

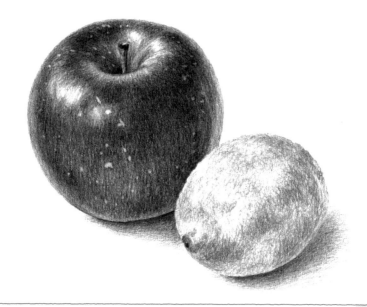

참고 작품

다양한 모양 · 소재 · 생물 그리기

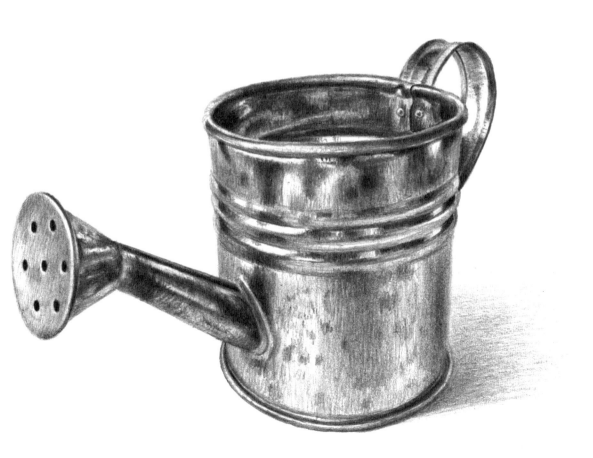

LESSON 09 잎사귀 그리기

1 모양 그리기

세세한 줄기(잎맥)도 가능한 한 놓치지 말고 그립니다. 잎사귀의 윤기는 진하게 그려 표현합니다.

●전체 사이즈를 측정합니다

가지 부분을 제외하고, 잎사귀가 쏙 들어가는 장방형을 생각합니다. 짧은 변을 기준으로 긴 변도 측정합니다.

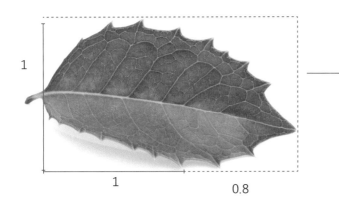

1

1 0.8

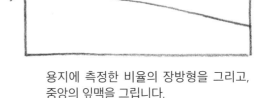

용지에 측정한 비율의 장방형을 그리고, 중앙의 잎맥을 그립니다.

●형태를 잡습니다

잎사귀 주변에 연필을 대고, 용지에 그 각도를 베껴 그립니다. 돌기 부분을 연결하듯이 몇 군데를 측정합니다.

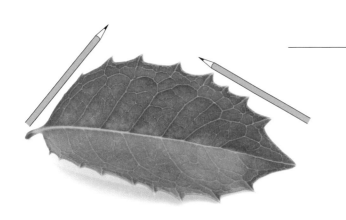

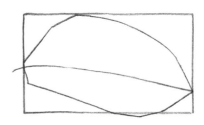

대략적인 선으로 그립니다.

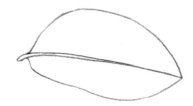

매끄러운 선으로 다시 그리고, 필요 없는 선은 지웁니다.

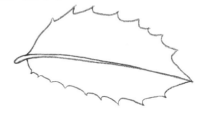

주위를 뾰족뾰족하게 그립니다.

54

형태의 선을 반죽 지우개로 지우면서, 잎맥의 상태를 관찰하며 밑그림을 그립니다. 하얗게 도드라지는 잎맥의 그림자를 그리듯이, 검은 선으로 위치를 표시해둡니다.

밑그림 완성입니다.

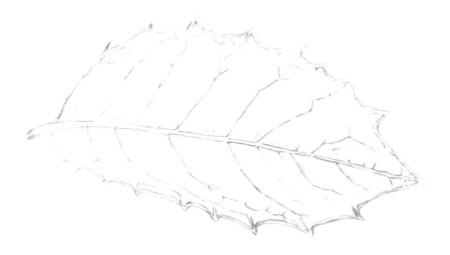

2 음영 그리기

●전체를 칠합니다

잎사귀의 녹색을 잘 관찰하고, 전체적으로 음영을 연하게 칠합니다. 중앙의 잎맥과 잎사귀의 가장자리는 밝으므로 더욱 흐리게 합니다.

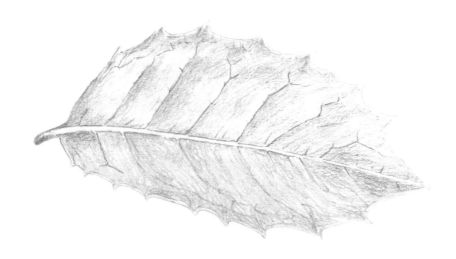

●잎사귀의 표면을 그려 넣습니다

위쪽 절반을 더 자세히 그립니다. 반
죽 지우개를 연필처럼 가늘고 뾰족하
게 만들어서 지워(P11 참조) 잎맥을
하얗고 두드러지게 만듭니다.

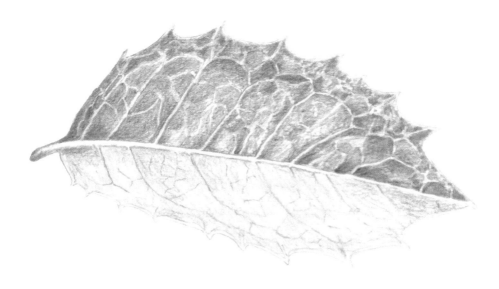

아래쪽 반도 마찬가지로 자세히 그리
면서 하얀 잎맥을 넣습니다.

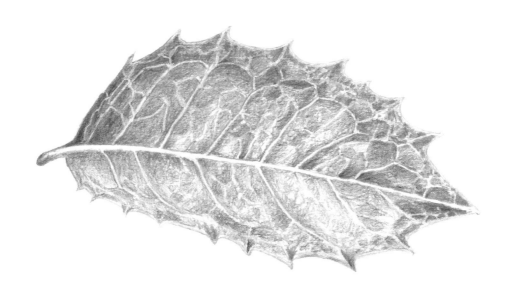

잎맥이 하얗게 도드라질 때까지, 잎을 검게 칠해 나갑니다.
잎의 그림자도 그립니다.

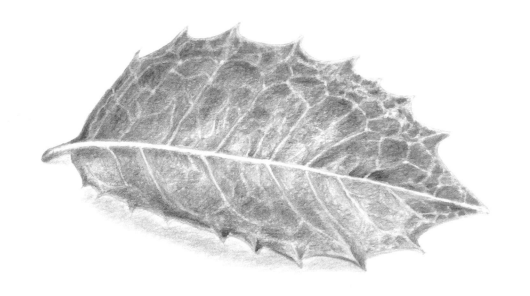

완성

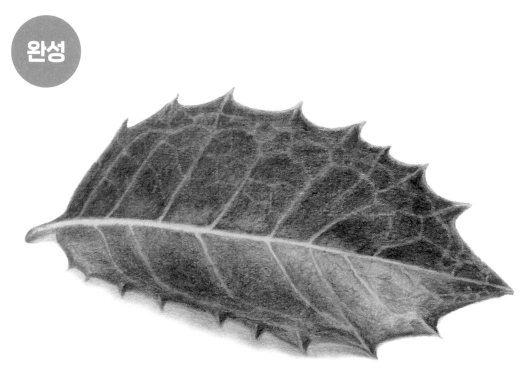

연필을 길게 잡고, 하얗게 도드라진 잎맥이 연한 그레이가 되도록 잎 전체를 연하게 칠해 완성합니다.

양철 물뿌리개 그리기

1 모양 그리기

금속을 그리는 요령은 사진이나 실물을 잘 관찰하고, 표면에 비치는 음영과 하이라이트를 그리는 것입니다.

●본체의 사이즈를 측정합니다

모양 그리는 법은 1장에서 그린 원주를 응용한 것입니다. 우선 물을 넣는 본체 부분을 측정합니다. 짧은 가로변을 기준으로 세로변도 측정합니다.

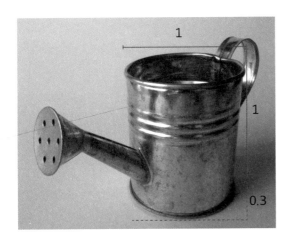

1대1.3 정도의 세로가 긴 장방형이 됩니다.

●본체의 모양을 그립니다

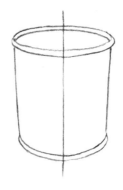

전체의 장방형 안에 센터 라인을 긋고, 윗면과 바닥면의 타원을 그립니다. 시선의 높이보다도 아래쪽에 있는 바닥면의 세로폭이 더 커집니다.

가장자리의 금속은 바깥쪽으로 휘어져 있으므로, 최초에 그린 안쪽의 타원보다 바깥쪽에 그립니다.

통 부분과 연결하는 부분을 그리기 위한 형태를 타원으로 그려둡니다.

● 출구를 그립니다

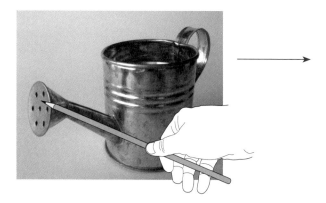

연필을 대고 관 부분의 각도와 길이를
측정합니다.

최초에 그린 타원의 중심에, 측정한 각도의
형태 선을 그립니다. 가늘어지는 입구 부분
도 타원으로 그려둡니다.

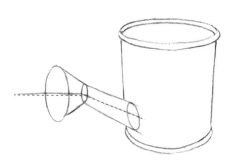

두 개의 타원을 선으로 연결합니다.

거기에 삼각형의 끝 부품을 그립니다. 좀 큰
타원을 그리고, 작은 타원과 연결합니다.

● 손잡이와 물이 나오는 구멍을 그립니다

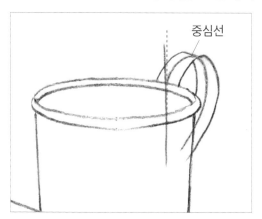

중심선

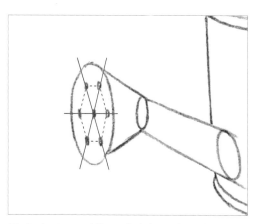

손잡이가 달리는 부분의 중심을 표시하고, 형태를
잡기 위해 손잡이의 중심선을 그려둡니다. 형태에
맞춰 손잡이의 폭(두께)를 그립니다.

물이 나오는 구멍을 그립니다. 우선 중심을 결정
합니다. 다음에는 그림처럼 중심을 지나는 6분할
형태 선을 그린 다음 위치를 표시하면 깔끔하게
그릴 수 있습니다.

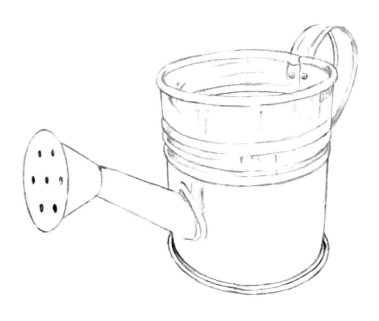

밑그림 완성입니다.

2 음영 그리기

●전체를 칠합니다

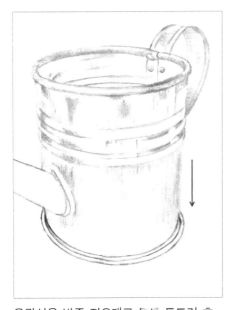

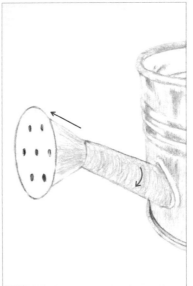

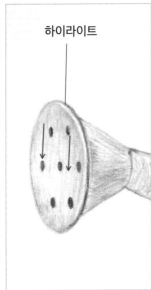

하이라이트

윤곽선을 반죽 지우개로 톡톡 두드러 흐리게 하면서 칠해나갑시다. 본체의 음영은 긴 세로 선으로, 주위의 요철 부분은 짧은 선으로 입체감을 의식하며 음영을 그립니다.

관 부분은 둥글게, 물이 나오는 곳의 삼각형 부분은 대각선으로 연필을 움직입시다.

물이 나오는 곳의 정면은 하이라이트를 남겨 두면서 세로로 연필을 움직입니다.

●질감을 더합니다

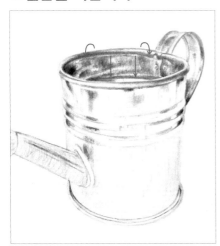

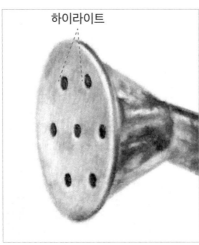

하이라이트

본체의 가장자리는 둥글게, 안쪽 면은 직선으로 그립시다. 요철을 잘 관찰하고, 진한 부분을 확실히 진하게 만들어 나갑니다. 그림자 부분을 강하게 하면, 서서히 금속 질감이 드러납니다.

관이나 삼각형 부분을 더 칠하고, 반죽 지우개로 하이라이트를 만듭니다. 물이 나오는 각 구멍의 한쪽 부분에도 반죽 지우개로 작은 하이라이트를 만듭니다.

손잡이와 안쪽을 그려 넣어 완성합니다. 본체 주변의 튀어나온 부분의 그림자를 강하게 칠합니다.

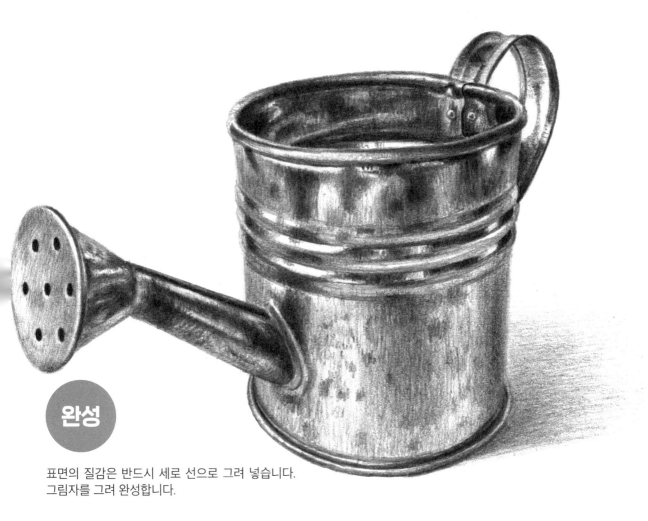

완성

표면의 질감은 반드시 세로 선으로 그려 넣습니다.
그림자를 그려 완성합니다.

LESSON 11
페퍼 밀 그리기

1 모양 그리기

●전체 사이즈를 측정합니다

비율을 측정합니다. 측정할 때는 반드시 짧은 변을 기준으로 측정합시다. 짧은 변의 거의 3배 정도의 높이임을 알 수 있습니다.

> 타원을 겹쳐서 모양을 그립니다. 먼저 전체의 음영을 그린 다음 나뭇결무늬를 추가합시다.

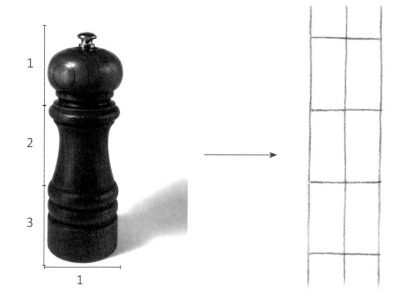

용지에 베껴 그립니다.

우선 세로로 센터 선을 그립니다. 그 옆에 가로 폭을 나타내는 라인을 2개 그립시다.

그리고 비율대로 3배의 높이가 되도록, 위와 아래의 라인을 긋고, 세로 선을 추가해 3분할로 만들어둡니다.

●아래 단을 그립니다

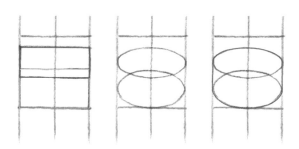

우선 토대입니다. 바닥면과 윗면(가장 아래의 홈)의 형태를 그립니다. 형태를 잡기 위해 타원이 들어갈 사각형 상자를 그린 다음 원주를 그립니다.

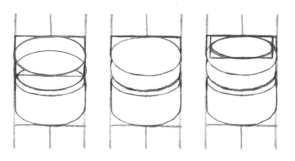

토대 위에 2개의 돌출된 장식이 있습니다. 잘록한 위치를 그리기 위해, 타원을 3개 그립니다. 가장 위의 타원은 안쪽으로 들어가기 때문에 작게 그립니다.

●중단을 그립니다

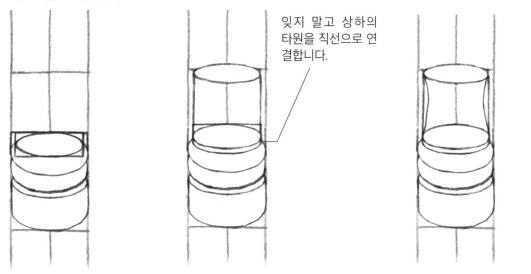

잊지 말고 상하의 타원을 직선으로 연결합니다.

중단을 그립니다. 최후에 그린 약간 작은 타원 위에 원주를 그립니다.

좌우 대칭이 되도록 주의하면서, 원주를 잘록하게 만듭니다.

●상단을 그립니다

상단의 아래 부분에는 커다란 돌출부가 하나 있으며, 그 상하에는 작은 요철이 있습니다.

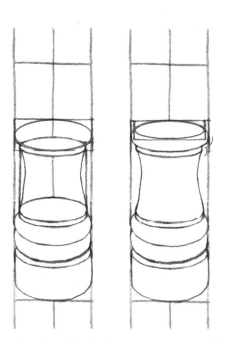

상하의 타원을 연결하면서 사이드의 실루엣을 만듭니다.

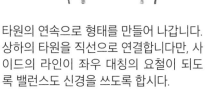

타원의 연속으로 형태를 만들어 나갑니다. 상하의 타원을 직선으로 연결합니다만, 사이드의 라인이 좌우 대칭의 요철이 되도록 밸런스도 신경을 쓰도록 합시다.

원주에서 약간 떨어진 곳에 크고 작은 타원을 그려 커다란 돌출부를 표현합니다. 필요없는 부분을 지우고, 아래의 원주와 연결되는 부분을 정리합시다.

●상단의 구체를 그립니다

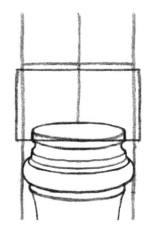 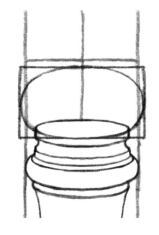

최후의 타원 위에 커다란 장방형을 그리고, 그 안에 들어
가는 구체를 그립니다.

상단의 나사를 그리기 위해
사각형을 그립니다.

●나사를 그립니다

나사도 타원을 겹쳐서 그립니다.

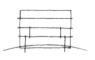

①4단의 장방형을 그
립니다.

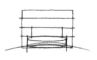

②4번째의 장방형 안에
원주를 그립니다.

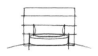

③3번째 장방형 안에
파인 부분을 그립니다.

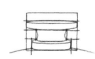

④2번째 장방형 안에
원주를 그립니다.

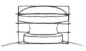

⑤가장 위의 장방형 안
에 돔 모양의 끝부분을
그립니다.

⑥끝부분의 둥근 모양
과 잔 톱니 모양을 그립
니다.

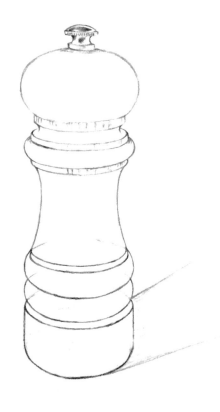

그림자를 넣어 밑그림 완성입니다.

2 음영 그리기

●상부를 칠합니다

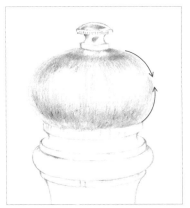

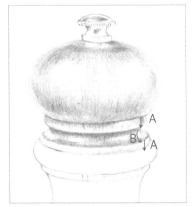

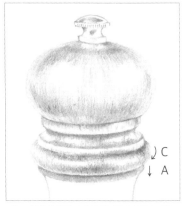

위의 구체부터 칠해 나갑시다. 하이라이트를 남겨두고, 면에 따라 둥글게 연필을 움직입니다.

평면과 파인 부분의 표현입니다. A는 평면이므로 세로 방향의 직선으로, B는 파인 모양에 따라 곡선으로 그립니다.

C는 튀어나온 부분이 있으므로, 하이라이트를 남겨두고 둥글게 연필을 움직입시다. 아래쪽 평면은 세로로 움직입니다.

●중단, 하단을 칠합니다

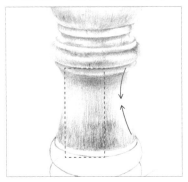

화살표 방향으로 연필을 움직여, 한가운데를 살짝 밝게 합니다. 중앙은 양쪽 가장자리보다 살짝 진하게 칠합니다.

띠 장식은 하이라이트를 남기면서 칠합니다. 정면은 약간 어두워집니다.

토대 부분은 연필을 똑바로 아래로 움직입니다. 가장자리는 확실하게 하이라이트를 남겨둡시다.

●나사를 칠합니다

금속 나사는 확실하게 대비되도록, 진한 부분을 더욱 진하게, 하이라이트는 하얗게 남기거나 반죽 지우개로 지우거나 합니다. 연필을 세운 느낌으로 들어 확실하게 진한 부분을 만들면 메탈릭한 질감이 나옵니다.

●나뭇결을 칠합니다

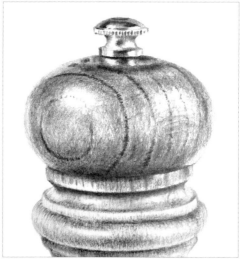

위쪽 구체입니다. 하이라이트가 확실히 보일 때까지 음영을 그려 넣으면서, 나뭇결을 그립니다. 나뭇결은 연필을 가로로 눕혀 세세하게 미끄러지듯이, 짧은 스트로크를 겹쳐 나갑니다.

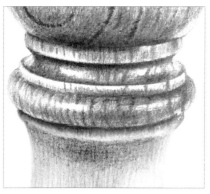

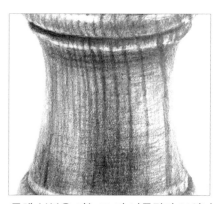

띠 장식에도 세세한 나뭇결을 그립니다. 하이라이트 나뭇결은 나중에 반죽 지우개로 톡톡 두드려 약간 희미하게 합니다.

몸체 부분은 가늘고 긴 나뭇결이 보입니다. 세로로 라인 하나를 그려버리기 일쑤지만, 가로로 세세하게 연필을 움직여 그려 나가도록 합시다.

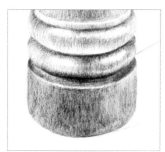

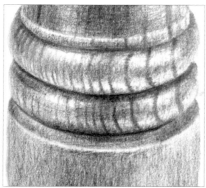

2단이 된 띠 장식의 나뭇결은 제대로 연결된 것처럼 보이도록 그리는 것이 포인트입니다. 형태에 맞추어 커브시키도록 합시다.

홈이 파인 부분에도 제대로 나뭇결을 그려 토대와 언결되도록 늘러 나갑니다

완성

그림자를 그려 완성입니다.

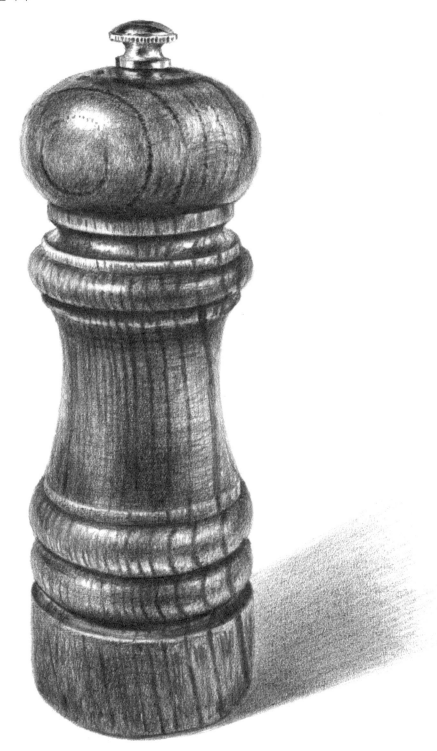

병 · 포도 · 상자 세트 그리기

1 모양 그리기

세트의 경우, 우선 전체의 대략적인 모양을 파악한 다음, 각 모티브의 배치에 대한 형태 선을 그립니다.

●전체 사이즈를 측정합니다

①우선 정물의 조합 전체를 생각해봅시다. 짧은 가로 폭을 기준으로, 높이 비율을 측정합니다.
②다음으로, 그릇 · 상자 · 병 · 밖에 나와 있는 포도가 들어가는 정방형(바깥 틀)에 인접하는 점에 연필을 대고, 세트를 둘러싸는 듯한 직선의 각도를 측정합니다.

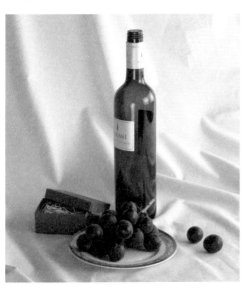

①전부가 들어가는 장방형을 그립니다.
②전체를 감싸듯이 직선 틀을 그립니다.

●모양을 그립니다

병 · 상자 · 그릇 · 외부의 포도는 각각 센터 선을 그리면서 형태를 잡습니다.

안쪽에 있는 상자와 병부터 그리기 시작합니다. 병의 어깨 부분은 중심선과의 거리를 보면서, 좌우 대칭으로 그립니다. 상자 뚜껑의 기울기에 주의합니다.

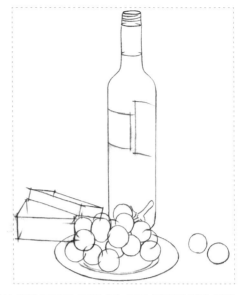

앞쪽에 있는 접시를 그립니다. 접시는 중앙이 깊게 파여 있으므로, 깊이를 표현하는 타원을 아래 그림처럼 앞쪽으로 치우치게 합니다.

접시 위에 포도를 그립니다. 포도 전체의 외곽 틀을 대강 파악해, 구체 그리는 법과 같은 요령으로 낱알을 그립니다.

밖에 있는 포도나 천의 주름, 상자 안의 짚을 그려 밑그림을 완성합니다.

●전체를 칠합니다

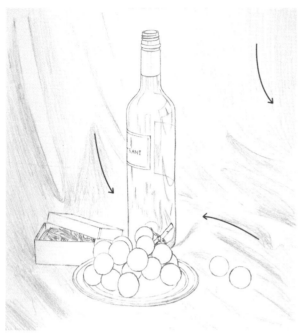

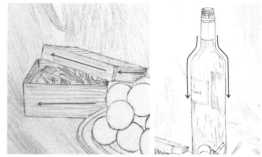

상자나 병은 화살표 방향으로 연필을 움직여 그립니다.

포도는 1장의 구체 형태에서 해설했던 구체의 응용입니다. 하이라이트를 향해 연필을 움직여 그립니다.

배경의 천부터 그리기 시작합니다. 연필을 길게 잡고 화살표 방향으로 연필을 움직여 천의 그림자를 연하게 칠해 나갑니다.

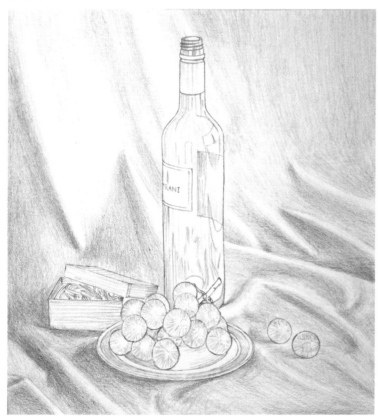

다시 배경을 봅니다. 천의 밝은 부분이 두드러지도록, 중간 톤으로 그립니다. 이것으로 전체의 대략적인 명암이 결정되었습니다.

●상자를 그립니다

상자를 더 확실히 칠합니다. 짚의 밝은 부분을 남겨 두면서 강약이 드러나도록 그림자 부분을 그립니다. 그 후, 짚에 드리운 상자 뚜껑의 그림자를 그립니다.

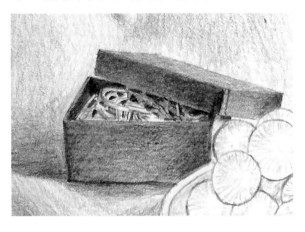

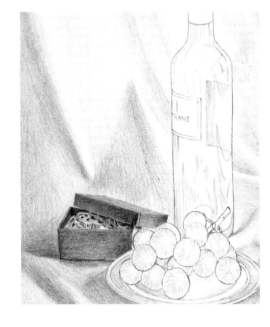

●병을 그립니다

하얗게 밝은 부분과 그 주변의 약간 회색 부분을 포함한 하이라이트를 남겨 두면서, 병의 중간과 진한 부분을 위에서부터 그려 나갑니다.

라벨의 메인 문자를 더욱 진하게 하면서 라벨의 그림자 부분을 그려 입체감을 표현합니다. 병의 아랫부분은 물체가 비치는 모양이나 빛의 반사도 그립니다.

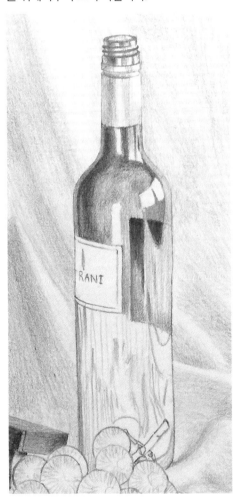

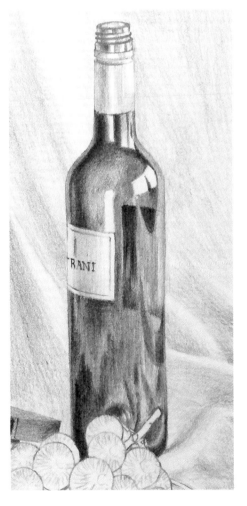

●포도를 그립니다

포도를 더 확실히 칠해 입체감을 표현합니다. 하이라이트를 하얗게 남겨둡시다.

접시 디자인을 그려 넣으면서 접시 위의 포도 그림자와 천에 드리운 접시의 그림자를 그립니다.

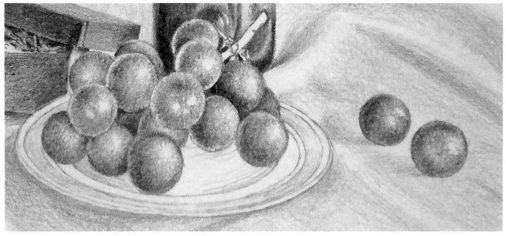

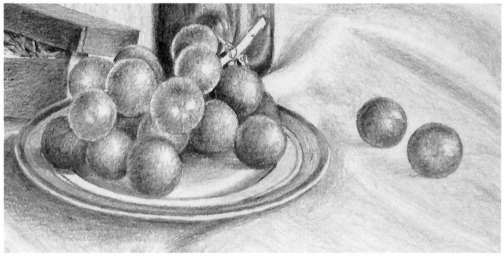

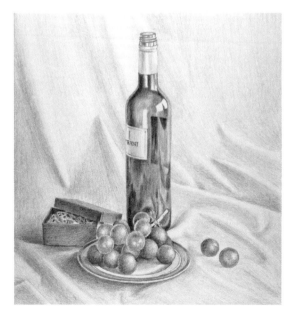

●전체를 조정합니다

배경의 그림자 부분을 살짝 진하게 합니다. 병의 하이라이트 윤곽은 희미하기 때문에, 사진과 비슷하게 마무리합니다.
포도의 진한 색감을 더하고, 왼쪽 포도의 그림자를 더 확실하게 그려 넣습니다. 포도 가지를 그려 입체감을 표현합니다. 접시 밖에 있는 포도의 그림자도 그립시다.

완성

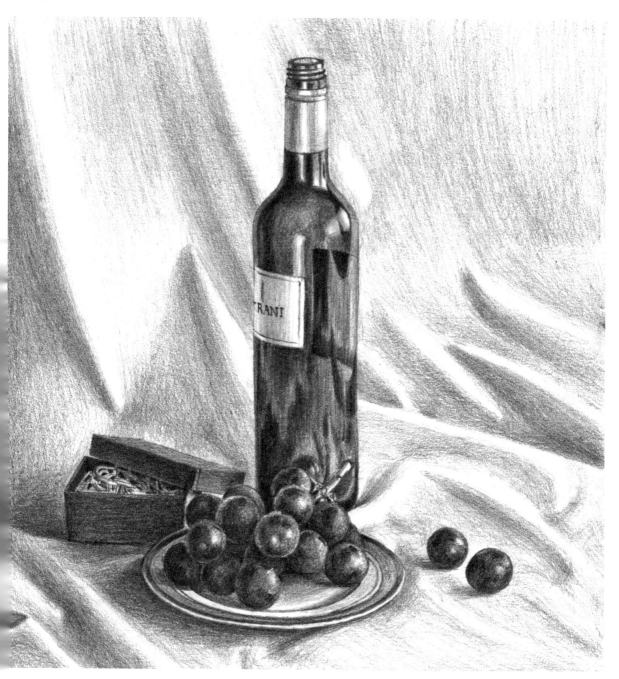

고양이 그리기

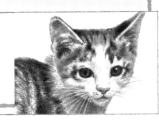

1 모양 그리기

●블록으로 이미지화합니다

포유류는 동체를 3개, 얼굴을 2개의 블록으로 파악합시다. 다리의 관절을 포인트에 선으로 연결해 대략적인 형태를 그립니다.

> 동물을 그릴 때는, 골격과 근육을 의식해서 그리는 것이 중요합니다.

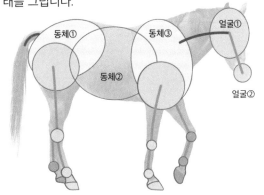

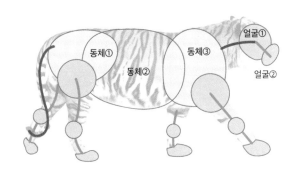

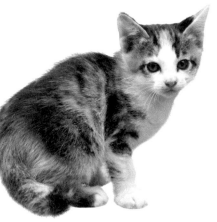

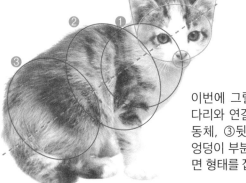

이번에 그릴 고양이도, ①앞다리와 연결된 가슴 부분, ②동체, ③뒷다리와 연결되는 엉덩이 부분 등 3개로 파악하면 형태를 잡기 쉬워집니다.

●전체 사이즈를 측정합니다

세로 폭을 기준으로, 엉덩이부터 귀까지 전체의 길이를 측정합니다. 1대1.2 정도입니다.

가로로 긴 장방형을 그리고, 세로 센터라인과 고양이의 중앙을 지나는 듯한 대각선을 그립니다.

●모양을 그립니다

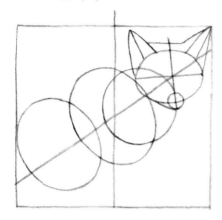 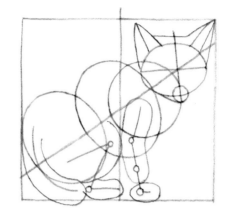

센터 선을 기준으로 얼굴과 몸의 대략적인 모습을 타원으로 그립니다. 얼굴은 눈코입의 위치의 가이드라인도 그려둡니다. ※생물은 세세하고 정확하게 측정해 그리는 것보다, 관찰한 인상을 중요하게 생각하고 그리는 편이 더 생생한 느낌으로 그릴 수 있습니다.

팔, 다리, 그리고 꼬리의 형태 선을 그립니다. 사진만으로는 골격의 위치를 판단하기 어려우므로, 사진에 연필을 대고 용지에 옮겨 형태 선을 그립니다.

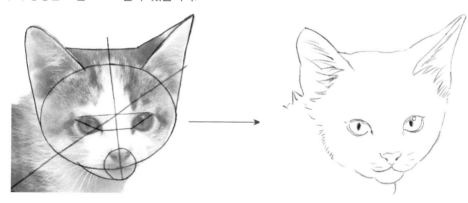

얼굴의 가이드라인을 기준으로 파츠를 그려 넣습니다.

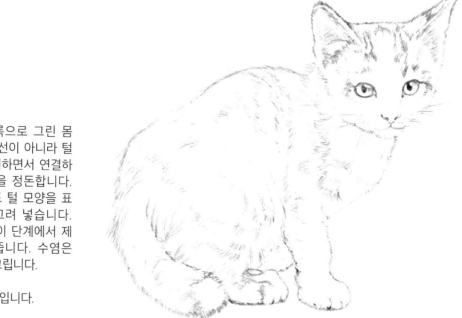

타원의 블록으로 그린 몸은, 하나의 선이 아니라 털 모양을 표현하면서 연결하고, 윤곽선을 정돈합니다. 몸의 무늬도 털 모양을 표현하면서 그려 넣습니다. 눈과 코도 이 단계에서 제대로 그려줍니다. 수염은 선 하나로 그립니다.

밑그림 완성입니다.

●털 모양을 칠합니다

고양이의 머리 부분부터, 털의 흐름에 따라
그려 나갑니다.
얼굴의 털은 몸의 털에 비해 짧으므로, 짧은
스트로크로 흐린 선을 겹쳐 칠합니다.

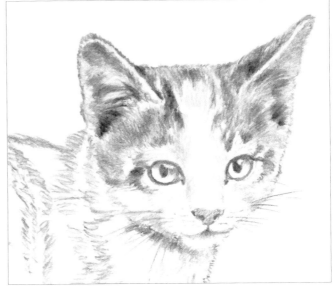

다음은 동체입니다. 털의 흐름에 따
라 얼굴보다 긴 스트로크로 연하게
그려 넣습니다.
무늬가 있는 부분은 색감에 강약을
주어 그립시다.

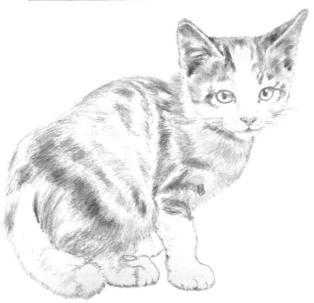

다리와 꼬리를 그려 넣습니다. 꼬리
는 몸과 같은 방법으로, 다리는 몸보
다 좀 짧은 느낌의 스트로크로 흐리
게 겹쳐 칠합니다.

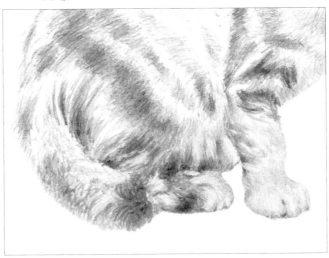

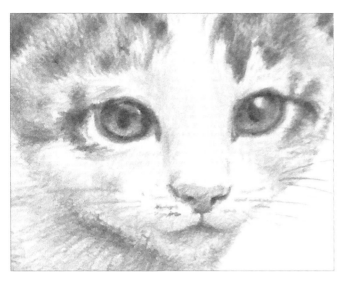

●얼굴을 칠합니다

얼굴에 강약을 줍니다. 하이라이트를 남기고 동공 이외의 부분도 세밀하게 둥글게 연필을 움직이면서 눈의 광택과 질감을 표현합니다.

완성

몸 전체를 다시 한 번 칠한 다음, 반죽 지우개를 가늘게 만들어 하얀 털과 수염을 표현해 완성합니다.

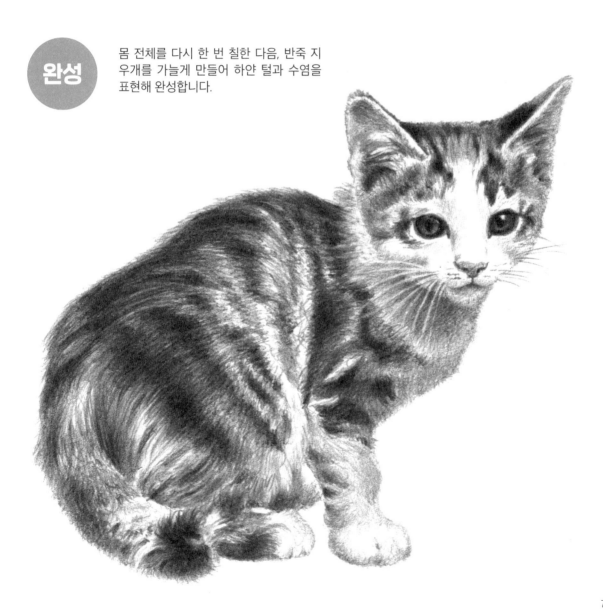

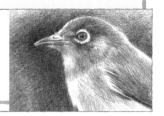

새(동박새) 그리기

1 모양 그리기

연필을 길게 잡고, 그리는 힘을 조절하면 깃털의 부드러움을 표현할 수 있습니다.

●블록으로 이미지화합니다

새의 경우는 머리를 하나, 동체를 하나의 블록으로 생각하고, 타원으로 형태를 잡습니다.

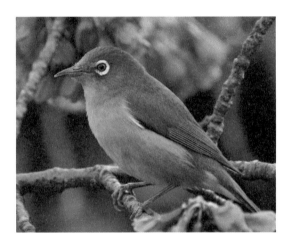

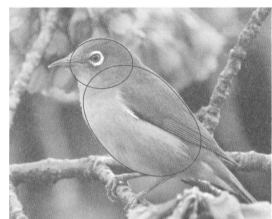

●전체 사이즈를 측정합니다

머리 크기를 기준으로 화살표 방향으로 몸 전체의 사이즈를 측정합니다.

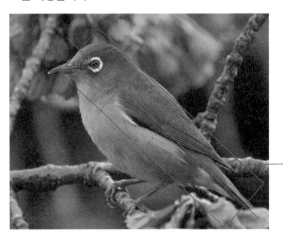

눈과 꼬리를 연결하는 선을 센터 선으로 하여 용지에 형태를 잡습니다.

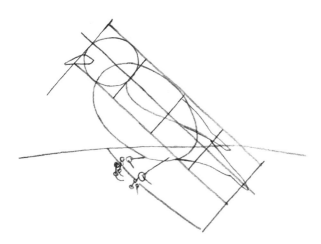

타원과 직선을 이용해 대략적인 밑그림을 그립니다.

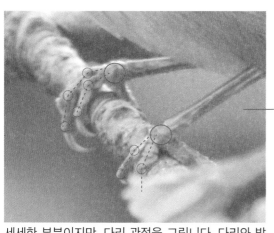

세세한 부분이지만, 다리 관절을 그립니다. 다리와 발연결 부분을 좀 큰 동그라미로 그리고, 그 앞의 관절 부분을 작은 동그라미로 형태를 잡은 다음 선으로 연결합니다. 다리를 제대로 그리면 리얼리티가 증가합니다.

타원으로 그려두었던 형태를 매끄러운 선으로 연결하고, 털 모양이나 날개 모양, 눈과 부리, 나뭇가지의 세세한 부분을 그려 넣습니다.

밑그림 완성입니다.

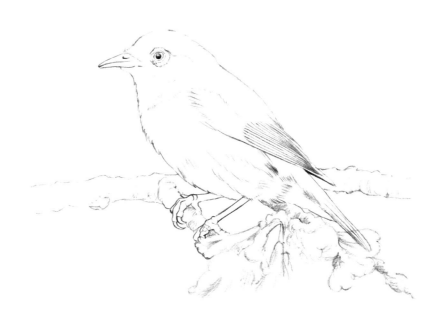

●배경을 그립니다

주역인 새가 돋보이도록, 배경을 연하게 칠
합니다. 나뭇가지는 아래쪽이 그림자가 되도
록 거친 터치로 음영을 그립니다.

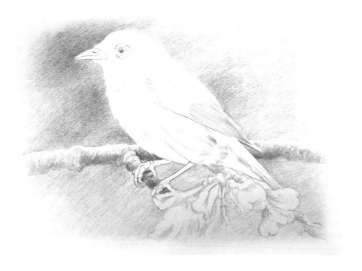

●얼굴과 몸을 그립니다

얼굴의 털 모양은 연필을 길게 잡
고, 힘을 빼고 짧은 선을 가볍게 겹
쳐 나갑니다.
눈과 부리의 묘사는 세밀한 부분이
므로, 연필을 뾰족하게 해서 정성
껏 그립니다. 배경과의 경계 부분
은 가능한 한 하얗게 남겨둡니다.

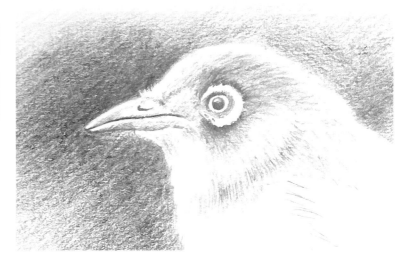

전체의 털 모양과 날개를 그립니다.
배 부분은 부드러움을 드러내기 위
해 연한 터치로 그립니다.
등 부분은 확실한 터치로 배와 차
이를 줍니다. 날개가 겹치는 부분은
선이 겹치지 않도록 뾰족한 연필로
정성껏 라인을 그려 나갑니다.

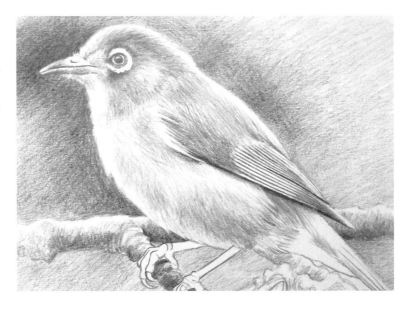

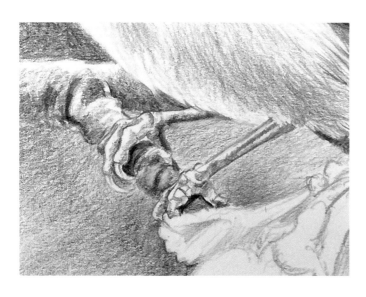

●다리를 그립니다

단단한 다리 관절을 그립니다. 하이라이트를 확실히 남겨두면 단단한 표현이 됩니다. 세밀한 그림자를 놓치지 말고, 그림자가 되는 부분을 그려 넣어 나갑시다.

완성 전체의 음영을 정돈해 완성합니다.

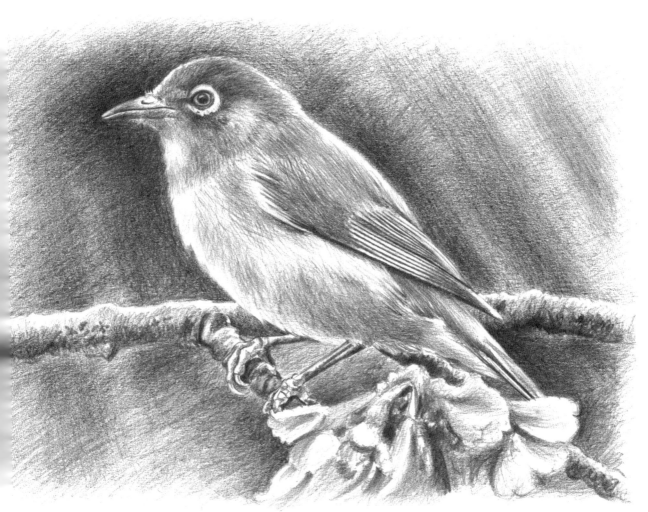

복잡한 형태를 그려보자

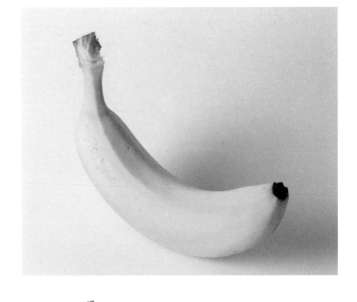

바나나

●관찰합니다

바나나는 달 모양으로 휘어진 형태를 하고 있지만, 이것도 마찬가지로 전체의 사이즈 파악부터 시작합니다. 곡선은 각도가 달라지는 부분을 표시하고, 점을 직선으로 연결하는 식으로 그려 나갑니다.

●모양을 그립니다

❶연필을 바나나의 바깥쪽에 대고 전체의 대략적인 형태 선을 그립니다.
❷바나나의 곡선 부분도 직선으로 생각합니다. 각도가 달라지는 부분(검은 선)을 직선으로 연결해 나갑니다.

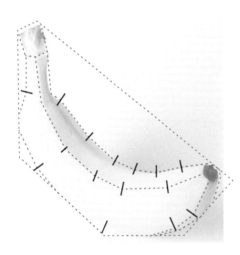

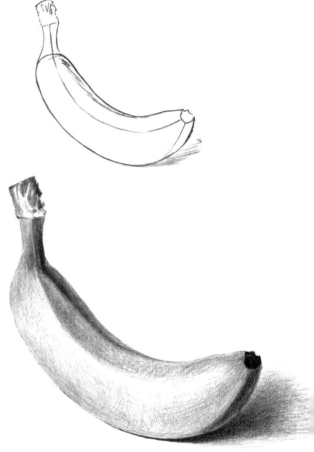

식기

●관찰합니다

각각의 모양이 다른 모티브(나이프 · 포크 · 스푼) 3개입니다. 두께를 관찰하고, 음영을 주면 리얼리티를 표현할 수 있습니다.

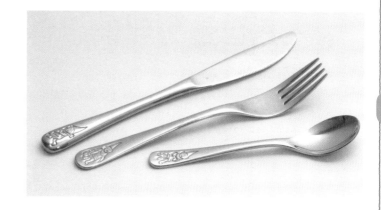

●모양을 그립니다

지금까지와 마찬가지로, 짧은 변을 기준으로 측정해도 그릴 수 있습니다만, 여기서는 다른 방법을 소개합니다.
❶연필을 나이프 · 포크 · 스푼에 대고, 전체의 대략적인 형태 선을 그립니다(붉은 점선).
❷나이프의 끝부분이나 포크의 휘어진 부분, 스푼의 둥근 부분은 그리기 어려우므로, 직선으로 형태를 잡은 다음 세세하게 묘사합니다(나이프는 빨강, 포크는 노랑, 스푼은 파란 점선).
❸각각의 형태 선에 의지해, 금속의 두께에 주의하면서 잘 보고 그립니다.

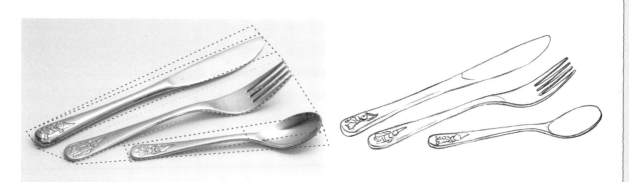

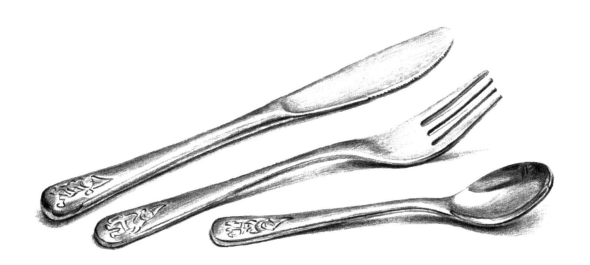

프랑스 빵

●관찰합니다

접시와 빵 세트입니다. 전체를 파악한
후 빵을 그리기 시작합시다. 빵의 곡선
은 바나나와 마찬가지로 각도가 달라지
는 부분을 찾는 것이 포인트입니다.

●모양을 그립니다

❶전체의 장방형을 그린 후 타원으로 접시를 그립니다.
❷빵의 바깥쪽에 연필을 대고, 곡선의 각도가 달라지는 부분을 찾아 (검은 실선) 그 사이를 직선으로 그립니다.

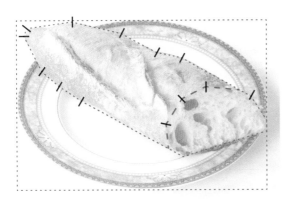

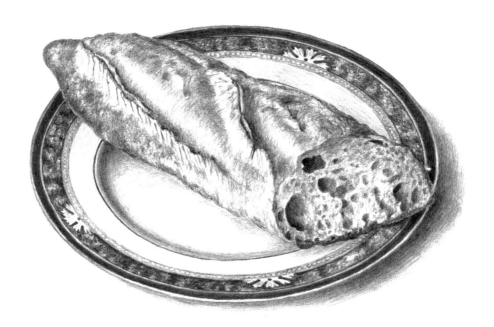

로프

●관찰합니다

로프를 관찰하면 꼬인 부분 표현이 어려울 것 같습니다만, 우선 전체를 파악하고, 꼬이지 않은 두꺼운 곡선으로 생각해 대략적인 형태를 잡습니다.

●모양을 그립니다

❶로프의 전체 모양을 대략적인 형태 선(빨간 점선)을 연필로 각도를 확인하며 그립니다.
❷로프의 꺾인 부분을 찾아서(검은 실선) 그 사이의 로프를 직선으로 생각합니다(파란 점선).

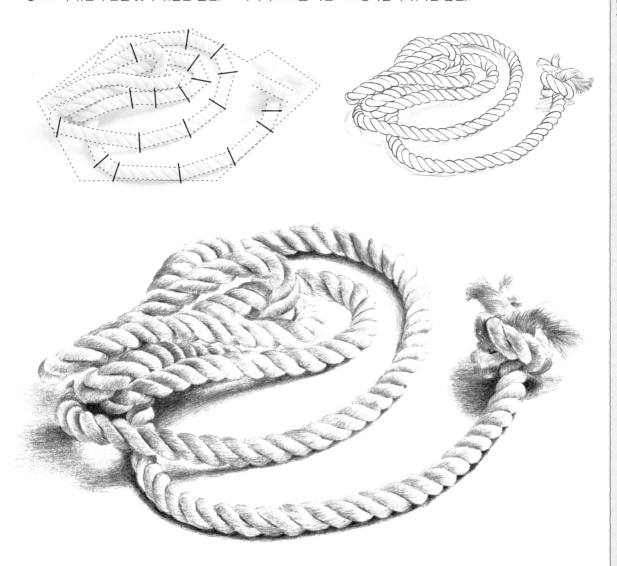

참고 작품

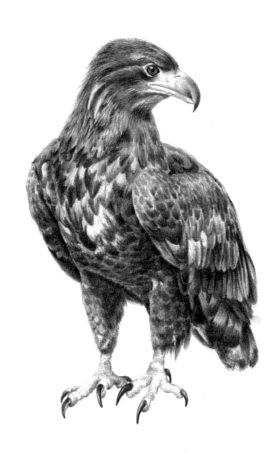

투시도법을 베이스로 풍경 그리기

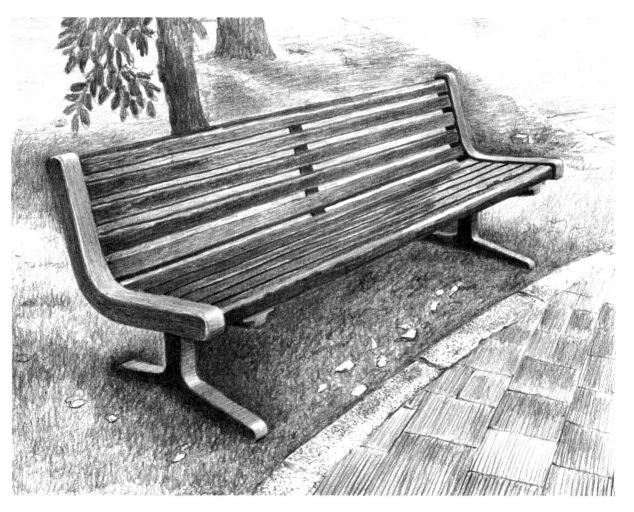

퍼스의 기본을 파악하자

●퍼스와 아이레벨

퍼스란 무엇일까요. Perspective(퍼스펙티브)의 약칭입니다만, 번역하면 「원근법」이 됩니다.

같은 크기의 물건이라도 가까이 있는 것들은 크게, 멀리 있는 것들은 작게 보입니다. 이런 크기 차이를 종이 위에 위화감 없이 표현할 때 편리한 것이 퍼스 지식입니다.

다음으로 아이레벨에 대해서입니다. 풍경을 볼 때 자신의 눈높이를 말하는 것입니다만, 지평선 또는 수평선과 일치합니다. 바다나 평원에서는 알기 쉽지만, 길거리인 경우에는 건물에 가려져 버리는 경우도 있습니다. 오른쪽 그림의 붉은 라인이 아이레벨=「시점」(눈)의 높이입니다. 풍경을 그릴 때는 우선 아이레벨의 위치를 확인합니다.

①인물의 높이에서 본다

②높은 위치에서 본다

③낮은 위치에서 본다

●소실점

일직선 도로를 정면에서 봤을 때, 도로의 폭은 멀어질수록 좁아지며, 지평선과 겹치는 부분에서는 점이 되고 눈으로 볼 수 없게 됩니다. 이 점이 소실점입니다.

화면 속에 있는 한 점을 향해 소실하는 그림을 「1점투시도」라고 합니다. ①처럼 양쪽에 건물이나 나무가 늘어선 길, 중앙을 향해 멀어져 가는 선로 등이 이 패턴입니다.

②의 경우, 오른쪽 면과 왼쪽 면 양쪽에 안쪽으로 깊이가 있습니다. 소실점이 2개이므로 「2점투시도」라고 부릅니다. 실제 그림에서는, 소실점은 화면보다 밖으로 불거져 나오는 경우가 많습니다.

그리고 ③과 ④는 좌우에 생긴 소실점에 더해 상하(높이)의 소실점이 추가됩니다. 위를 올려다보거나(로우앵글), 아래를 내려다보는(하이앵글) 등, 3점투시 그림이 됩니다.

①하나의 소실점

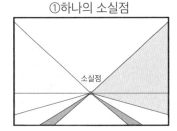

소실점

②두개의 소실점

소실점 A 소실점 B

③위의 소실점

소실점

④아래의 소실점

소실점

●편리한 「증식」

「정해진 폭의 물체를 같은 간격으로 그리고 싶다」라는 케이스는 풍경을 그리다 보면 자주 있습니다. 예를 들어, 같은 간격으로 늘어서 있는 창문이나 나무, 난간봉 등입니다.
이걸 익혀두면, 그런 것들이 같은 간격으로 늘어서 있는 것처럼 보이게 그릴 수 있습니다.

① 이 장방형을 옆으로 연속으로 늘어놓는 방법입니다.

점c에서 세로로 직각 선을 그으면 같은 크기의 장방형이 만들어집니다.

④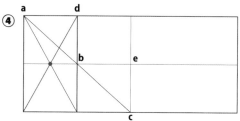

② 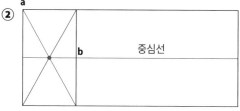 장방형의 중심점에서 선을 오른쪽으로 연장하고, 중심선을 그립니다.

점d에서 점e를 통과하는 대각선을 그으면 점f가 나타납니다.

⑤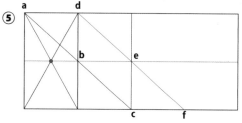

점a에서 점b를 통과하는 대각선을 그으면 점c가 나타납니다.

③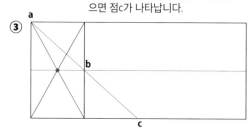

점f에서 세로로 직각으로 선을 그으면 같은 크기의 장방형이 만들어집니다.

⑥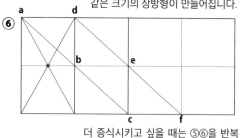

더 증식시키고 싶을 때는 ⑤⑥을 반복합니다

퍼스로 깊이기 생긴 그림이라도, 마찬가지로 사각형을 증식시킬 수 있습니다.

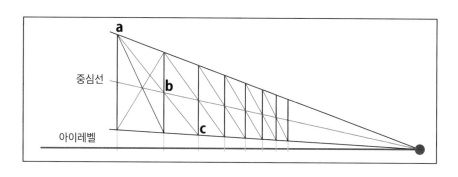

LESSON 15

1점 투시로 길 그리기

1 모양 그리기

퍼스(원근법) 라인을 사용해 소실점과
아이레벨을 찾아봅시다. 난간 손잡이
는 앞 페이지의 「증식」입니다.

●퍼스 라인을 찾습니다

화면의 안쪽을 향해 원근감이 드러나 있는 구름다리
사진입니다. 기준이 되는 퍼스 라인을 찾아봅시다.

좌우에 있는 난간 손잡이의 퍼스 라인과
바닥의 퍼스 라인에 연필을 대보면, 한 점
에서 만납니다. 소실점을 알았습니다. 카
메라를 평행하게 들고 찍은 사진이므로,
이 소실점을 통과하는 가로 라인이 아이
레벨(눈높이)입니다. 바닥의 무늬를 그리
기 위해, 표시도 해둡시다.

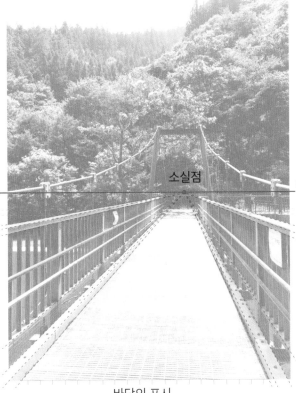

소실점

아이레벨

바닥의 표시

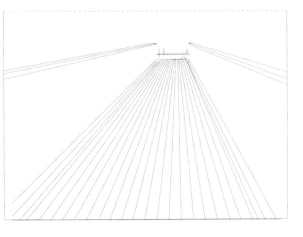

●난간 손잡이와 바닥을 그립니다

난간 손잡이와 바닥의 무늬는 소실점으로
이어지도록 형태를 잡습니다.

●세부를 추가합니다

난간 손잡이를 지지하는 세로의 두꺼운 기둥은, 같은 간격으로 늘어서 있습니다. 앞 페이지에서 소개했던 「증식」으로 그립니다.

대각선 와이어는 연필을 대서 위쪽 방향 곡선이 되도록 그립니다.

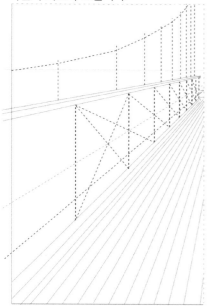

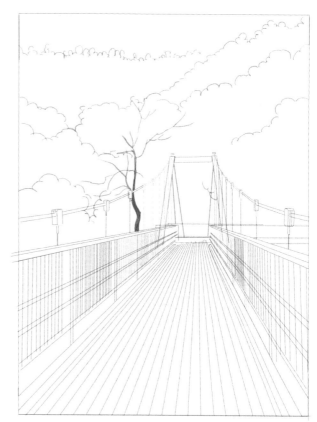

안쪽의 나무와 끝부분을 그립니다.

형태를 기준으로, 연필로 그려 나갑니다.

선민으로 그리면 난간 손잡이와 그 사이의 간격을 구별할 수 없게 되므로, 이 단계부터 음영을 그리면서 모양을 결정합니다.

세세한 부분이 많으므로, 연필을 뾰족하게 깎아 그립시다.

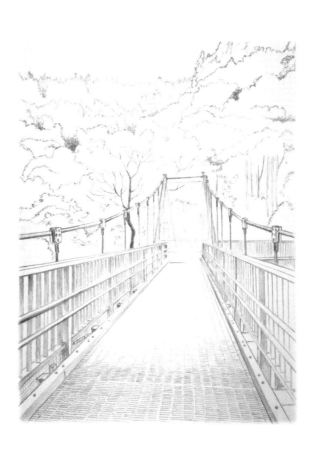

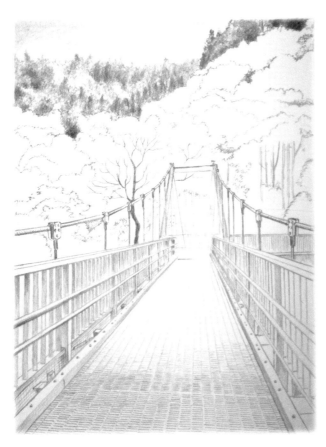

●전체를 칠합니다

안쪽부터 음영을 흐리게 칠합니다. 사진으로는 하늘이 하얗게 보이지만, 푸른 하늘을 그릴 때는 연한 그레이로 하면 전체적으로 잘 짜여진 그림이 됩니다.

전체의 상태를 보면서 앞쪽의 숲은 진하게, 안쪽의 숲은 연하게 그립니다.
근처의 풍경은 윤곽선을 확실하게, 먼 풍경은 불명료(그레이)하게 희미한 느낌으로 그리면 원근감을 표현할 수 있습니다.

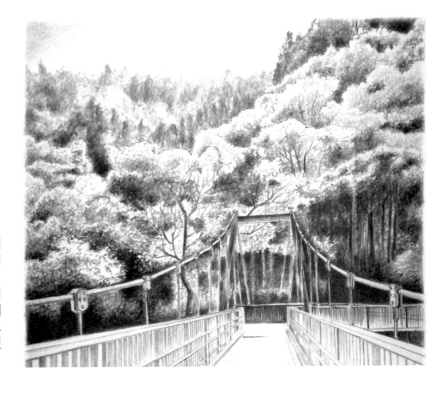

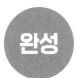**완성**

다리 난간 손잡이와 안쪽의 경치를 그리며, 지탱해주는 밧줄을 반죽 지우개를 가늘
고 뾰족하게 만들어 희게 지웁니다. 나무와 밧줄과 바닥의 강약을 주어 완성합니
다. (밧줄이나 바닥도 앞쪽과 안쪽에 그리는 양에 차이를 두면 깊이가 드러납니다)

2점 투시로 벤치 그리기

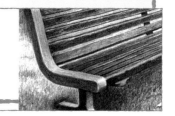

1 모양 그리기

●전체의 사이즈를 측정합니다

풍경 속의 소품은 상자에 넣어 생각할 수 있습니다. 나무 질감도 표현합시다.

지금까지와 마찬가지로, 벤치의 전체 사이즈를 파악합시다. 벤치 전체를 둘러싼 라인의 짧은 변은 세로이므로, 그걸 기준으로 가로를 측정해 가로로 긴 장방형을 그립니다.

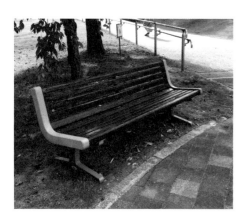

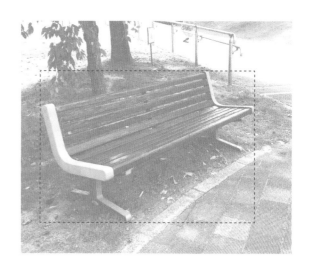

●퍼스 라인을 찾습니다

아이레벨 소실

소실점1로

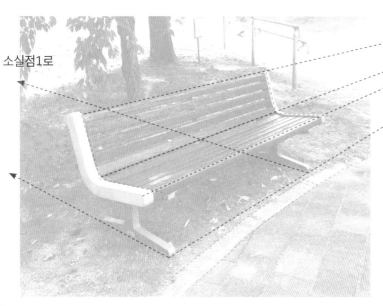

벤치의 나무판의 라인을 연장해 퍼스 라인을 봅니다. 화면의 밖이지만, 같은 소실점을 향해 있음을 알 수 있습니다. 소실점에서 수평으로 늘린 라인이 아이레벨입니다.
다리의 안쪽은 왼쪽의 소실점으로 향해 있습니다. 벤치는 뒤쪽으로 기울어져 있으므로, 등받이 · 앉는 면 모두 다른 각도가 됩니다(파란 점선).

●모양을 그립니다

왼쪽 페이지에서 측정한 사이즈와 각도를 용지에 옮겨 형태 선을 그립니다.

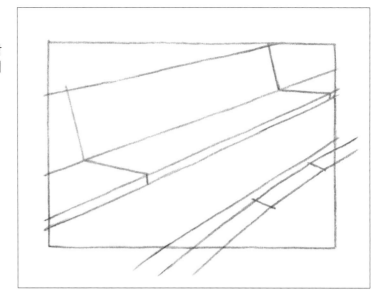

벤치의 포인트가 되는 앉는 부분의 판을 그립시다. 판의 크기와 간격은 균등하지 않으므로, 「증식」은 사용할 수 없습니다.
벤치 바깥쪽의 형태 선과 같은 소실점으로 향하는 듯한 형태 선을 그립니다. 앉는 부분의 간격은 보이지 않으므로, 선 하나로 간격을 표현합니다.
지면이나 벤치의 뒤에 보이는 안쪽 길도, 형태 선을 그려둡시다.

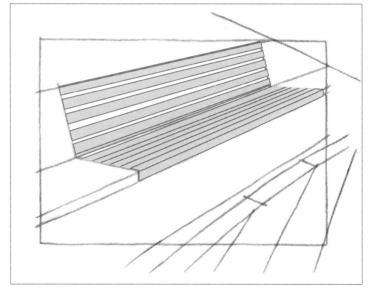

●세부를 그립니다

양쪽에 있는 금속 파츠를 그립니다. 앉는 부분은 지면의 퍼스 라인과는 각도를 다르게 그립시다. 우선 직선으로 형태를 잡고, 반죽 지우개로 형태를 지워가면서 모서리를 둥글게 그립니다.

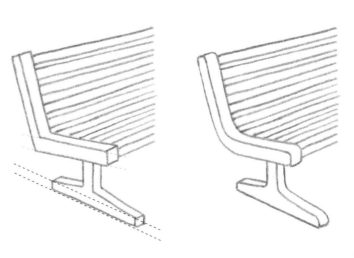

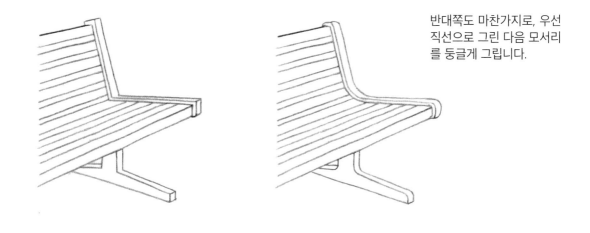

반대쪽도 마찬가지로, 우선 직선으로 그린 다음 모서리를 둥글게 그립니다.

●지면을 그립니다

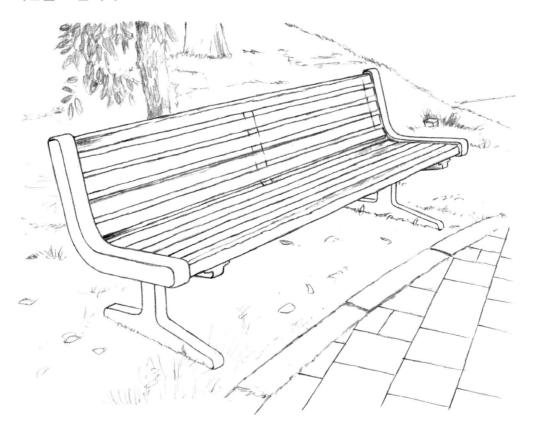

뒤쪽의 나무와 길을 그려 밑그림을 완성합니다.
여기서는 형태가 확실하게 보이도록 진한 선으로 그렸습니다. 음영을 그릴 때는, 반죽 지우개로 톡톡 두드려 선을 희미하게 하면서 그립시다.

2 음영 그리기

●배경을 칠합니다

연필을 길게 쥐고, 배경부터 흐리게 그리기 시작합니다. 나무 그림자가 드리운 지면은 어두워 보이지만, 벤치와 지면의 색을 구별하면서 벤치를 두드러져 보이게 하기 위해, 그다지 어둡게 칠하지는 않습니다.
특히, 금속 부분과 등판 틈으로 보이는 배경은 어둡게 하지 않도록 주의합니다.

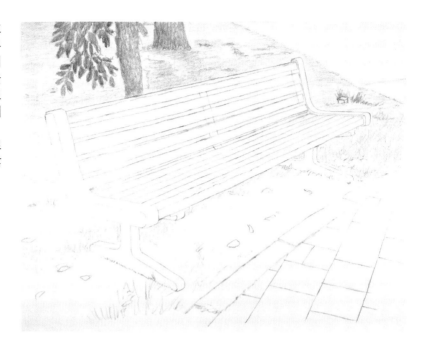

●벤치를 칠합니다

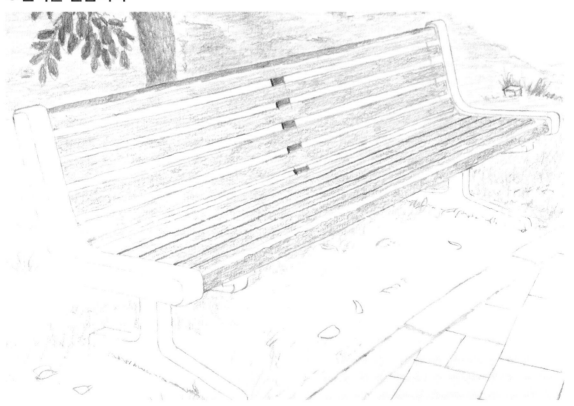

면에 따라 연필을 움직이며 벤치의 각 부분을 흐리게 그립니다.
앉는 부분의 틈을 가는 연필로 더욱 진하게 합니다.

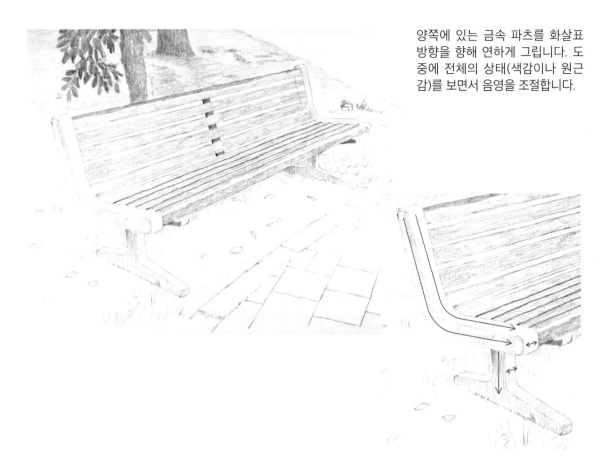

양쪽에 있는 금속 파츠를 화살표 방향을 향해 연하게 그립니다. 도중에 전체의 상태(색감이나 원근감)를 보면서 음영을 조절합니다.

●농담을 확실히 구별해 칠합니다

등받이와 앉는 부분의 판을 더욱 진하게 하면서, 원근감이 나도록 앞쪽의 나뭇결을 확실하게 그려 넣습니다.
각 판은 도장의 광택이 있으므로, 안쪽의 앉는 부분을 진하게 하지 않고 흐린 상태로 남겨 둡니다.

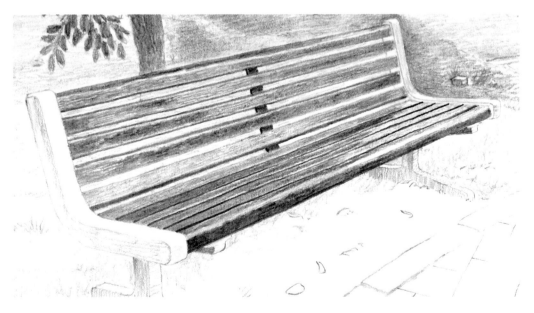

더 그려 넣습니다. 벤치 전체가 돋보이도록 벤치의 그림자를 그리고, 부분적으로 배경의 잔디나 지면을 약간 진하게 합니다. 사진처럼 전체를 어둡게 하지 않는 것이 포인트입니다. 등판의 사이로 보이는 배경을 진하게 칠하지 않도록 합니다.

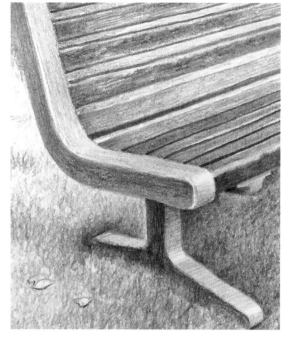

완성 전체의 음영을 고려해 상태를 정돈합니다.
지면 앞쪽의 타일 등을 그려 넣어 완성합니다.

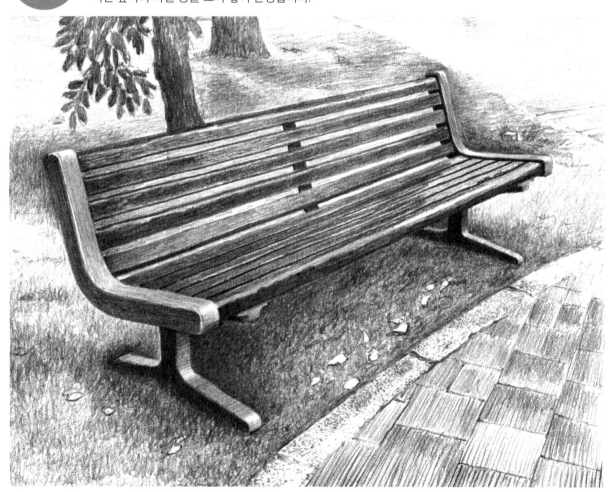

LESSON 17

2점 투시로 건물 그리기

1 모양 그리기

●퍼스 라인을 찾습니다

앞쪽 건물의 기울기에 연필을 대고, 그 각도를 퍼스 라인으로
하여 아이레벨을 찾습니다.

풍경화의 대부분은 소실점이 바깥에
있습니다. 그림 안에 없어도 항상 의식
하면서 그립시다.

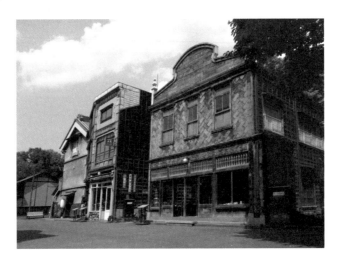

퍼스 라인을 연결하면, 아이레벨은 지면보다 살짝 위, 소실점은 화면 밖에 있음을 알
수 있습니다. 앞으로의 설명을 위해, 3채가 나란히 늘어선 건물을 각각 앞쪽부터 A ·
B · C로 부르겠습니다.

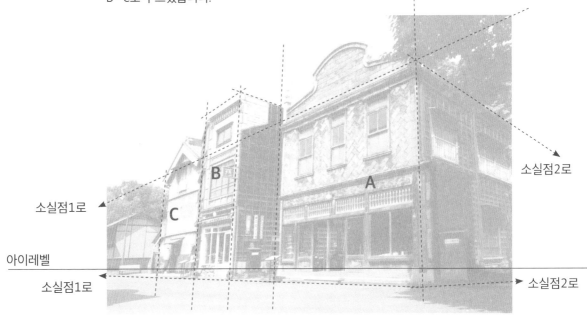

●모양을 그립니다

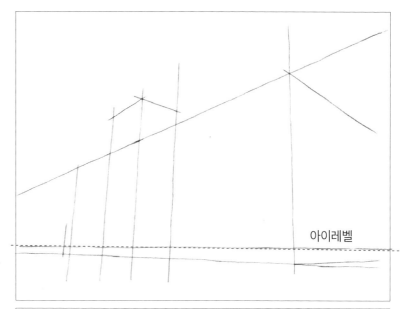

우선 아이레벨을 그립니다. 건물의 각 변에 연필을 대 그 각도를 용지에 옮기고, 건물 A·B·C의 형태 선을 그립니다.
단순히 각도를 옮기기만 하는 것이 아니라, 머릿속에서 각 건물을 커다란 상자로 입체적으로 파악합니다.

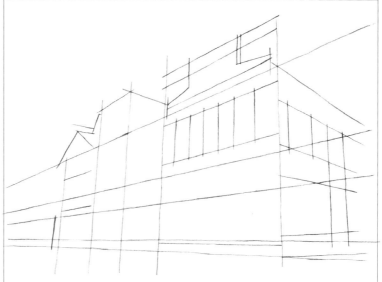

각 형태 선을 기준으로 1층과 2층의 구별, 창문, 지붕의 형태 선 등을 그립니다.

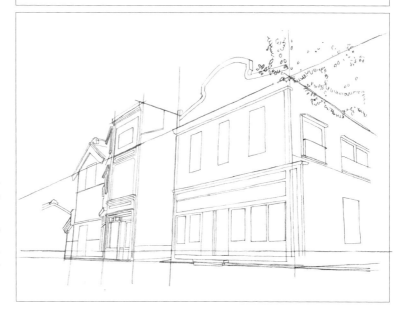

특징적인 건물 A의 지붕 형태를 두께를 의식하며 곡선으로 그려 넣습니다.
각 건물은 벽의 두께를 의식해, 창문과 입구의 위치를 확정합니다. 안쪽에 있는 건물의 지붕도 그려둡시다.

●세부를 그립니다

벽에 댄 판자, 창문, 내부의 상황 등 세세한 부분을 그려 넣습니다.
창문은 2분할합니다. 대부분의 창문은 유리 2장으로 구성되어 있으므로, 이 방법을 생각해 두면 다른 그림에도 응용할 수 있습니다.

●창문의 2분할

중심선을 알아내기 위해, 대각선을 긋습니다. 중심선을 그립니다. 중심선을 기준으로 유리 틀을 그립니다.

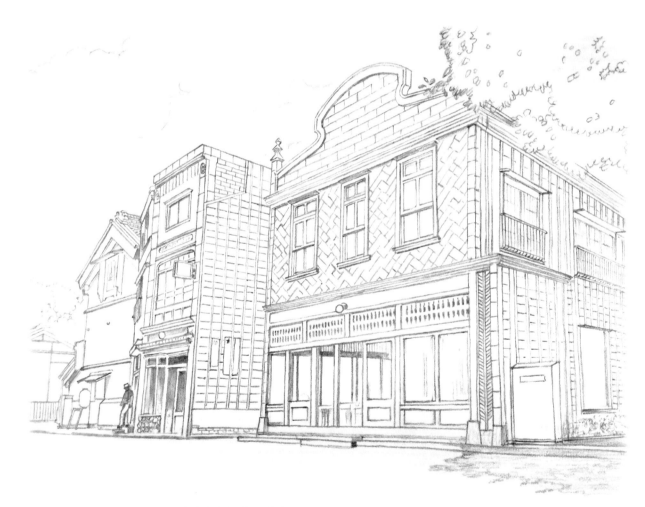

기준으로 삼기 위해 그린 아이레벨과 퍼스 라인 등을 지우고, 밑그림을 완성합니다. 건물 앞의 소품은 생략해 그립니다.

소품은 생략해도 인물은 남겨둡시다. 인물이 들어가면 활기와 건물의 스케일감을 표현할 수 있습니다.

2 음영 그리기

●전체를 칠합니다

최초에는 안쪽의 나무, 파란 하늘, 앞쪽의 나무, 앞쪽의 도로, 그리고 나무 그림자를 흐리게 그립니다. 파란 하늘은 구름이 하얗게 보일 때까지 회색으로 합니다.

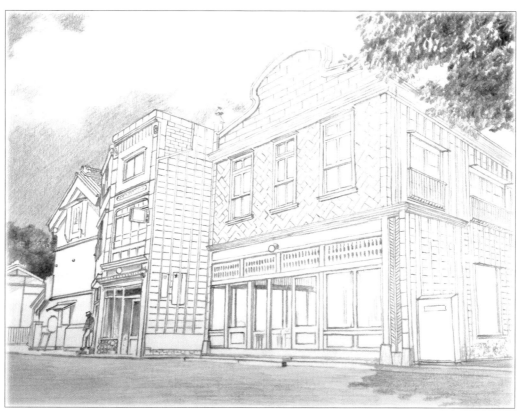

●건물 C를 칠합니다

건물 C와 그 안쪽 건물의 음영을 흐리게 칠합니다. 사진에서는 건물의 벽에 드리운 지붕의 그림자가 진하게 보이지만, 연필로 그리면 세부가 보이지 않게 되어버리므로 약간 흐리게 그립니다.

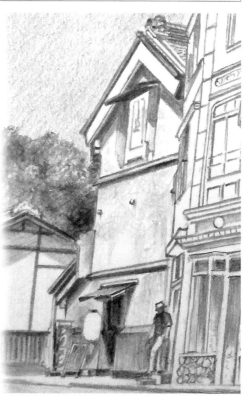

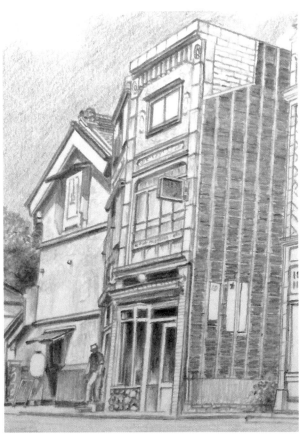

●건물B를 칠합니다

건물B의 음영을 흐리게 그립니다. 측면의 검은 부분의 벽은 작은 판을 붙여둔 것이므로, 우선 연필을 세로로 움직이면서 전면을 흐리게 그립니다. 그 후, 판을 누르고 있는 나무틀의 세로선을 반죽 지우개를 가늘고 뾰족하게 만들어 지웁니다. 한장 한장 판의 느낌이 나도록, 다시 연필을 가늘게 해세로로 움직이면서 판과 판 사이에 선을 겹쳐 그립니다.

●건물A를 칠합니다

건물A의 내부 모양을 그립니다. 모처럼 세세한 부분을 그렸으므로, 사진보다 어둡게 하지 말고 세부가 보이도록 연하게 마무리합시다. 측면은 건물B와 같습니다. 전체의 상황을 보면서 음영을 더해 정돈합니다.

 건물의 정면 판이나 창틀, 그 외의 세부 음영
을 정돈해 완성합니다.

3점 투시도를 그려보자

3점 투시도의 경우 퍼스를 파악하는 방법입니다. 건물을 올려다 본 사진이므로, 높이 라인도 위쪽을 향해 소실함을 알 수 있습니다.

소실점은 모두 화면 밖, 좌우와 위에 있습니다.

●대략적인 형태를 잡습니다

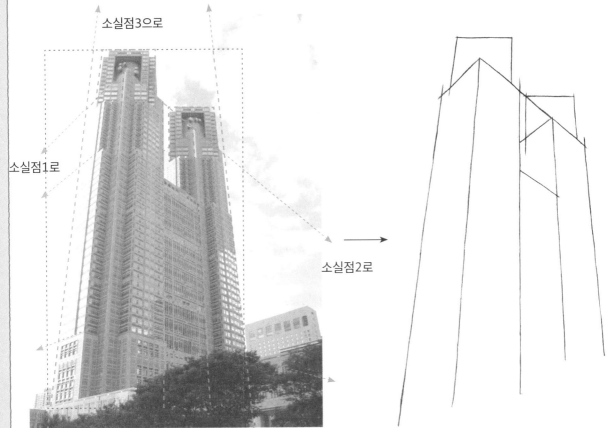

소실점3으로

소실점1로

소실점2로

우선 바닥을 기준으로 높이를 측정해 전체의 장방형을 그립니다(붉은 점선).
다음으로 건물의 측면에 연필을 대고, 멀리 있는 높이의 소실점3을 향하는 듯한 형태 선을 그립니다.
좌우의 소실점도 몇 군데의 퍼스 라인으로 대략적인 위치를 확인해둡시다. 각도가 다른 윗부분도 그립니다(녹색 점선).

●세부를 그립니다

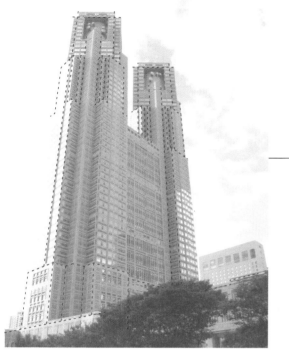

더 세세하게 블록으로 구별해 요철의
형태 선을 그립니다.

●밑그림 완성입니다

퍼스 라인을 의식해 건물의 면의
방향에 따라 창틀의 가로선을 그립
니다(떨어진 위치라도 면의 방향
이 같은 곳은 선의 방향도 같아집
니다).

건물의 요철에 맞춰 세로 선을 넣
습니다. 바닥에 있는 나무 · 주변의
건물의 대략적인 형태를 그리면 밑
그림 완성입니다.

참고 작품

인물 그리기

머리 부분의 구조를 파악하자

●머리 부분(앞면)의 주된 뼈

골격의 이름 등을 기억할 필요는 없습니다만, 피부 아래의 뼈의 구조를 알고 의식해서 그리면 정면 · 옆 · 반측면 어디서 보든 올바른 위치를 파악할 수가 있습니다.

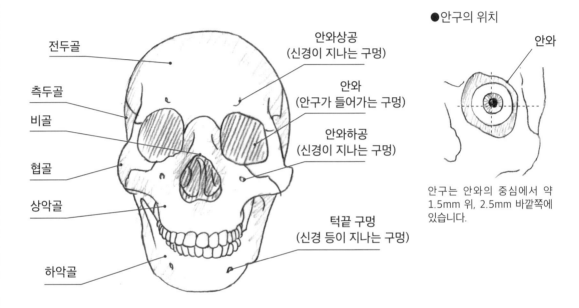

전두골

측두골

비골

협골

상악골

하악골

안와상공
(신경이 지나는 구멍)

안와
(안구가 들어가는 구멍)

안와하공
(신경이 지나는 구멍)

턱끝 구멍
(신경 등이 지나는 구멍)

●안구의 위치

안와

안구는 안와의 중심에서 약 1.5mm 위, 2.5mm 바깥쪽에 있습니다.

●눈 그리는 법

눈을 그릴 때는 안구는 볼 형태, 눈동자는 둥글게 부풀어 있다는 것을 의식하며 그립니다.

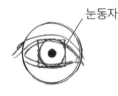

눈동자

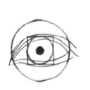

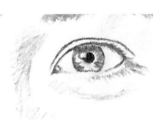

눈동자는 눈꺼풀로 보이지 않는 부분도 보충해 상상합니다. 1장에서 해설했던 것처럼, 원은 정방향을 그린 다음 각 변에 인접하도록 그립니다.

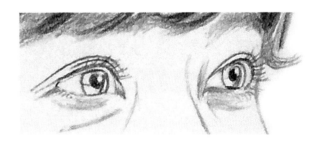

반측면 구도에서 그릴 때, 눈동자는 타원으로 보이므로 장방형을 그린 다음 각 변에 인접하도록 그립니다.

●눈의 음영과 눈썹

눈의 음영은 눈 주변의 입체감, 눈동자의 투명감, 눈썹의 털 흐름 등이 각각 구별이 가도록 그립니다.

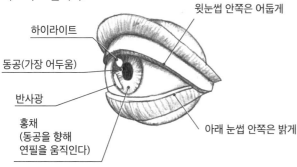

윗눈썹 안쪽은 어둡게

하이라이트

동공(가장 어두움)

반사광

홍채
(동공을 향해
연필을 움직인다)

아래 눈썹 안쪽은 밝게

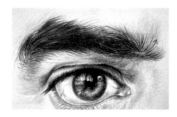

눈썹은 털의 흐름이
있습니다.

●귀 그리는 법

귀는 바깥쪽 라인을 그린 다음 안쪽을 그립니다. 복잡한 커브로 이루어져 있으므로, 잘 관찰합시다.

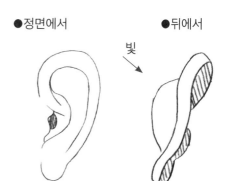

●정면에서

●뒤에서

빛

귓불의 커브도 확인합시다. 뒤에서 본 모습은 빛이 왼쪽 위에서 비추고 있는 경우, 귓불보다 앞부분은 그늘이 됩니다.

●코 그리는 법

코는 다음 4가지 부위를 의식하며 그립시다.

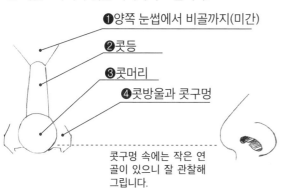

❶양쪽 눈썹에서 비골까지(미간)

❷콧등

❸콧머리

❹콧방울과 콧구멍

콧구멍 속에는 작은 연골이 있으니 잘 관찰해 그립니다.

●정면 아래에서

블록으로 파악한 코의 형태를 그립니다.

콧등을 원주로 생각하고, 코끝과 콧방울을 3개의 구체로 파악해 음영을 더합니다.

●입술 그리는 법

우선 윗입술과 아랫입술이 합쳐지는 선으로 위치를 결정합니다. 직선이 아니라 커브의 조합이라는 점에 주목합니다. 위치가 정해졌다면, 윗입술과 아랫입술을 그려 넣습니다.

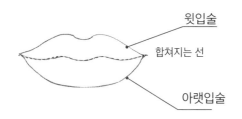

윗입술

합쳐지는 선

아랫입술

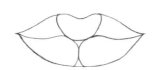

입술은 입체적인 면으로 파악합니다. 이처럼 5개의 블록으로 생각합시다.

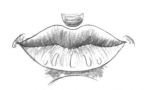

입체적인 면으로 파악합니다.

정면 얼굴 그리기

1 모양 그리기

●관찰하고 측정합니다

얼굴을 그리기 위한 형태를 잡습니다. 귀를 제외한 가로 폭을 기준으로, 머리 꼭대기부터 턱까지의 길이를 측정해 장방형을 그립니다.
양쪽 어깨에 연필을 대고 어깨의 경사도 측정합니다.

> 피부의 요철과 얼굴의 파츠를 잘 관찰하고, 정성껏 음영을 그려 넣읍시다.

눈썹·코 아래·턱의 위치도 확인해둡니다.

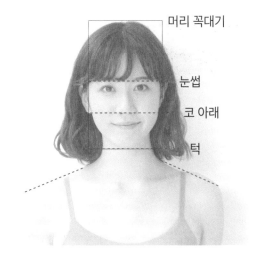

머리 꼭대기
눈썹
코 아래
턱

●형태를 잡고 밑그림을 그립니다

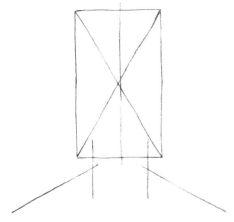

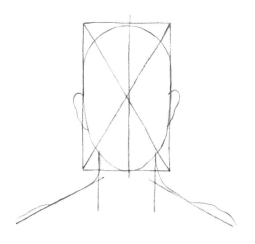

머리의 장방형과 어깨 라인을 용지에 그리고, 목의 형태선도 추가합니다. 얼굴의 중심을 알아내기 위해, 대각선을 그립시다. 사진은 약간 중심이 비틀어져 있으므로, 중심선은 이렇게 약간 오른쪽에 치우치게 됩니다.

사진을 잘 관찰해 얼굴·귀·목·어깨의 윤곽선을 그립니다. 왼쪽 어깨가 살짝 올라가 있습니다.

경계선

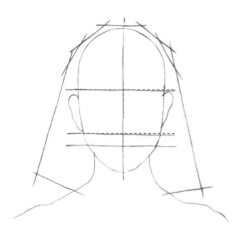

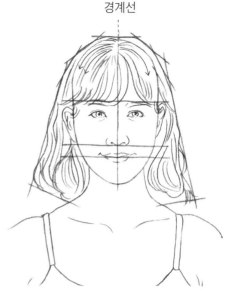

눈썹을 그리기 위해 귀 위에, 코를 그리기 위해 귓불 아래에 선을 긋습니다. 머리카락의 대략적인 형태를 잡아나갑니다.

머리카락의 흐름을 머리의 모양에 맞게 그려 넣습니다. 눈·코·입도 밑그림을 그려둡시다.

2 음영 그리기

●얼굴의 음영을 생각하는 법

얼굴의 음영을 그릴 때의 기본적인 생각법입니다. 우선 중간 톤(P13의 농도 5 정도)로 대략적인 색감을 준 후, 아래처럼 연필을 움직여 음영이 있는 그림을 만들어 나갑시다.

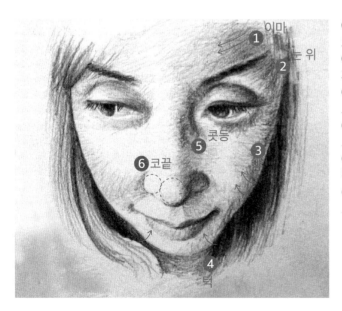

①이마는 원주로 생각하고, 원을 그리듯이 옆으로 연필을 움직여 면을 그려 나갑니다.
②눈 위 부분은 관자놀이부터 안와골 가장자리까지, 원을 그리듯이 그립니다.
③뺨은 협골의 뒤에서 앞을 향해 아래에서 위로 커다란 원을 그리듯이 움직입니다.
④턱은 작은 반구로 생각하고, 아래에서 원을 그리듯이 아랫입술까지로 면을 만듭니다.
⑤코는 콧등을 원주로 보고, 그림자가 지는 왼쪽부터 연필을 살짝 움직여 면을 만듭니다.
⑥코끝과 콧방울을 3개의 구체로 보고, 구체를 그리듯이 연필을 움직입니다.

●머리와 얼굴의 음영

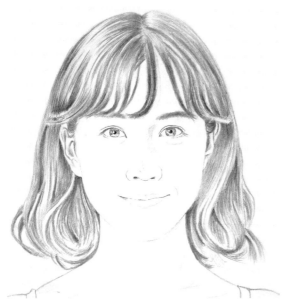

머리카락의 흐름도 그려 넣습니다. 빛이 비추는 방향과 머리 모양을 의식하면서, 밝은 면과 어두운 면에 차이가 나도록 그립니다.

연필을 길게 쥐고, 모양에 따라 긴 선으로 대략적인 음영을 그립니다.

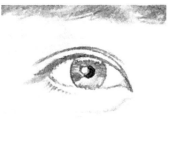 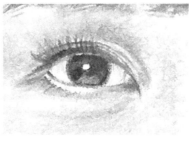

짧은 선으로 눈 주변을 더욱 세세하게 그려 넣으면서 눈동자의 인상을 강하게 합니다. 선의 방향에 집착하지 말고, 세세한 선을 교차하도록 겹쳐 그립니다.

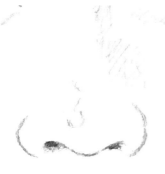 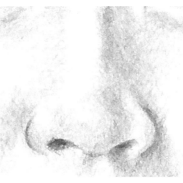

짧은 선으로 코에 입체감이 나오도록 그려 넣습니다. 콧방울 주변이 살짝 어두워지도록 그립니다.

 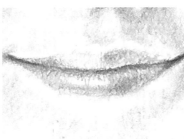

코 아래와 입술을 그려 넣습니다. 입술의 하이라이트를 남겨 두고, 짧은 선을 겹치듯이 그리면 부드러운 인상이 됩니다. 입술의 하이라이트는 반죽 지우개로 더욱 두드러지게 합니다.

●목과 몸의 음영

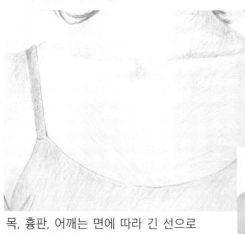

목, 쇄골의 파인 부분, 흉판, 어깨의 입체감이 드러나도록, 짧은 선으로 그려 넣습니다.

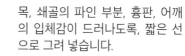

목, 흉판, 어깨는 면에 따라 긴 선으로 대략적인 음영을 그립니다.

완성

거기에 머리카락의 진한 부분, 목 아래, 캐미솔을 그려 넣어 완성합니다.

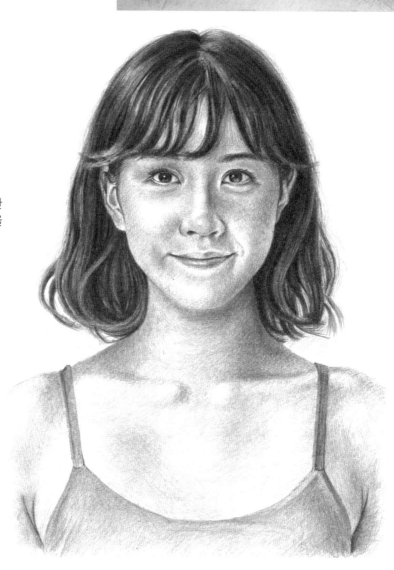

옆얼굴 · 반측면 얼굴 그리기

1 모양 그리기

옆얼굴과 반측면 얼굴을 그릴 때는, 표면만이 아니라 두개골이나 후두부의 둥근 모양을 의식해서 그립니다.

●옆얼굴을 관찰해 측정합니다

옆에서 본 얼굴은 두개골을 단순화한 구체와 턱 부분을 더한 형태로 생각합니다. 조금 고개를 숙이고 있으므로, 코를 제외한 머리 전체가 쏙 들어가는 상자도 기울입니다. 등과 가슴의 경사도 연필을 대서 확인합시다.

●형태를 잡습니다

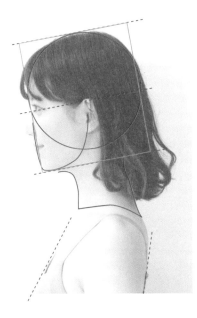

기울어진 사각형에는 대각선을 그려 중심을 파악합니다. 가슴과 등의 경사에 더해, 목의 형태도 잡습니다.

●밑그림을 그립니다

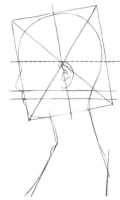

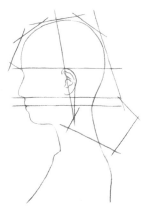

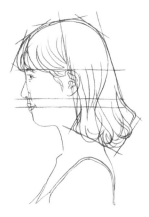

머리카락 이외의 전체 윤곽을 그립니다. 귀의 위와 아래, 입가에 수평선을 그리고, 같은 높이에 무엇이 있는지 위치 관계를 확인합니다.

두개골에 씌우듯이, 대략적인 머리카락의 윤곽을 그립니다.

얼굴 파츠를 그립니다. 눈은 눈썹보다 안쪽에 있다는 점에 주의합니다. 머리 모양에 맞춰 머리카락의 흐름을 그립니다.

●반측면 얼굴을 관찰해 측정합니다

정면과 옆얼굴을 그린 후의 집대성은 반측면 얼굴입니다. 우선 골격을 확인합시다.

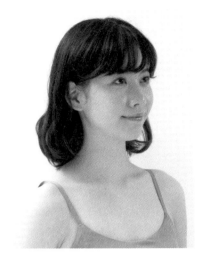
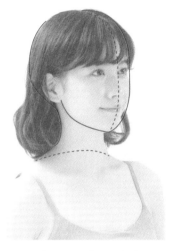

얼굴을 계란같은 모양으로 파악하고, 코를 중심으로 지나는 얼굴의 중앙선을 찾습니다.
동체는 보이지 않는 목 뒤 부분도 입체적으로 연결되도록 의식합시다.
목은 후두부에서 귀의 뒤쪽을 통해 어깨까지 연결되어 있다는 것에 주의합시다.

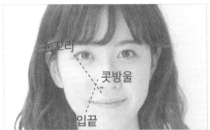
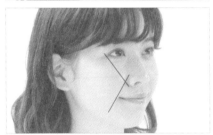

얼굴 파츠가 들어갈 위치는 반측면 얼굴일 때는 어긋나기 쉽습니다. 위에서 말한 2개의 형태 선을 그리면 알기 쉬워집니다.

●형태를 잡습니다

머리가 쏙 들어가는 상자를 생각하면서 장방형을 그립니다.
얼굴 전체의 중심선, 목과 어깨의 형태도 잡아둡니다.

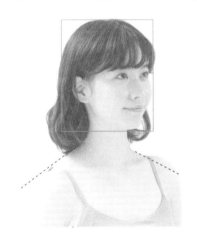
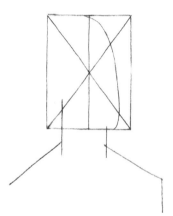

●밑그림을 그립니다

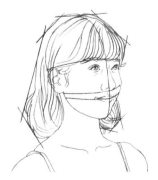

머리카락 이외의 전체의 윤곽을 그립니다. 귀의 위와 아래, 입가의 형태 선을 그려둡시다.

두개골에 씌우듯이, 대략적인 머리카락의 윤곽을 그립니다.

얼굴 파츠와 머리카락을 형태선을 따라서 그립니다.

●옆얼굴

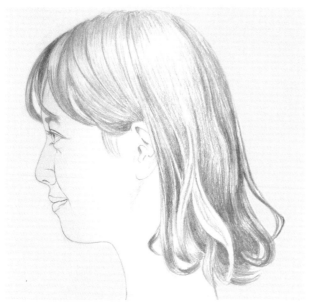

머리카락의 흐름을 그립니다.

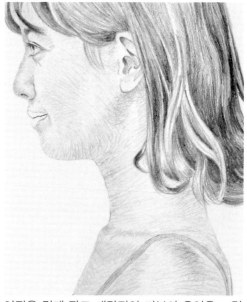

연필을 길게 잡고 대략적인 피부의 음영을 그립니다. 턱의 라인이나 코 등을 살짝 진하게 합니다.

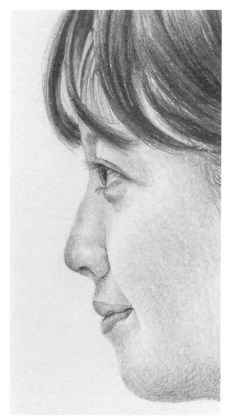

짧은 선으로 얼굴 파츠를 그려 넣습니다. 강해지는 부분을 확실하게 진하게 그립시다.

완성

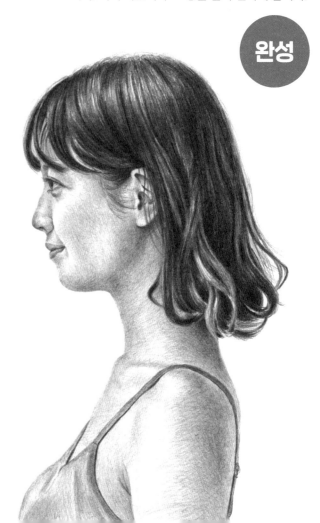

●반측면 얼굴

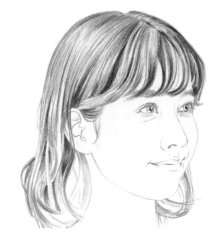

머리카락의 흐름을 그립니다.

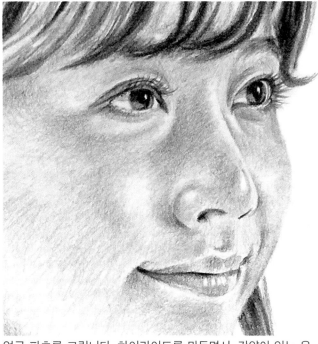

얼굴 파츠를 그립니다. 하이라이트를 만들면서, 강약이 있는 음영을 그립시다.

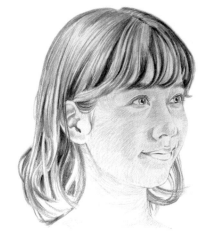

대략적인 피부의 음영을 그립니다. 부푼 부분을 관찰해 뺨의 입체감을 표현합시다.

완성

머리카락의 진한 곳과 옷을 더 그려 완성합니다.

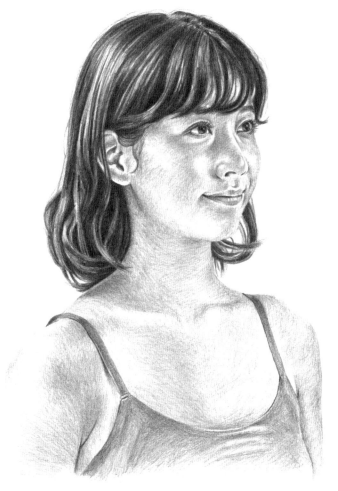

인물을 제대로 그리기 위해

손과 몸의 구조를 파악하자

●손의 주된 뼈

손은 수많은 뼈가 모여 만들어져 있습니다. 오른쪽 그림은 손등에서 본 뼈의 모습입니다.
엄지손가락은 2개의 지골, 그 외의 손가락은 3개의 지골이 관절로 연결되어 있습니다. 손 안에는 중수골이 있으며, 손목 근처에서 작은 뼈와 함께 한 덩이가 되어 있습니다.
뼈의 이름까지 기억할 필요는 없지만, 대략적인 형태는 파악해둡시다.

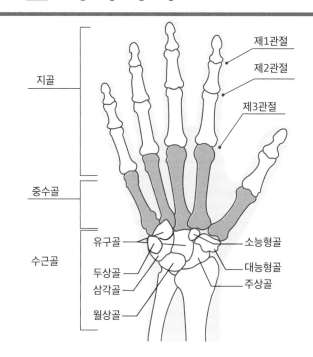

●손을 그릴 때의 힌트

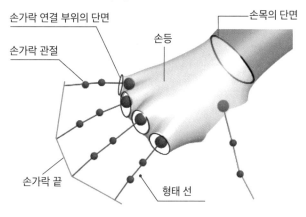

왼쪽 그림은 손을 입체적으로 파악한 그림입니다. 손가락은 원주로 볼 수 있으므로, 단면은 타원이 됩니다. 제3관절은 손 안에 들어갑니다.

여기서 각 손가락 관절과 관절을 연결하는 형태 선을 더해 보았습니다.

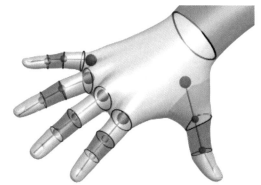

형태 선을 따라 손가락을 더한 것이 왼쪽 그림입니다. 관절별로 블록처럼 구별해 생각하면 그리기 쉬워집니다. 관절 단면을 타원으로 보고, 타원을 연결하면 손가락을 입체적으로 그릴 수 있습니다.

●체격과 남녀의 차이

여성은 허리의 위치가 높고, 옆에서 봤을 때 등뼈가 S자에 가까운 각도가 됩니다.

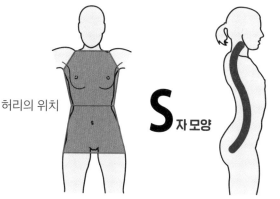

허리의 위치

S 자 모양

남성은 허리 위치가 낮고, 옆에서 봤을 때 등뼈가 여성보다도 직선에 가까운 각도가 됩니다.

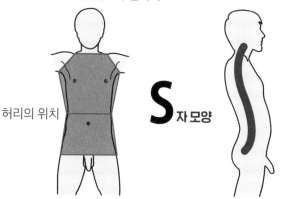

허리의 위치

S 자 모양

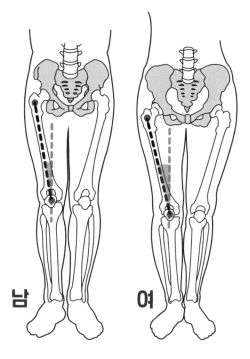

남 여

여성 쪽이 골반이 옆으로 넓기 때문에, 다리 연결 부분에서 무릎에 걸친 각도가 더 커집니다.

●몸의 방향과 각도를 잡는 요령

인체의 대략적인 형태를 그릴 때도, 연필로 측정할 수 있습니다.

인체의 체간을 시작으로, 팔과 다리 등 포즈에 따라 각각의 각도가 달라지는 부위에도 연필을 대서 각도를 봅니다. 연필의 각도를 바꾸지 않은 채로 봉지에 이동시켜, 흐린 형태 선을 그립니다.

형태를 잡고자 그려둔 팔과 다리의 선을 중심으로, 관절별로 단면을 상상해 타원을 그리면 인체의 두께를 파악할 수 있습니다. 어떤 포즈라 해도 이것이 기본입니다.

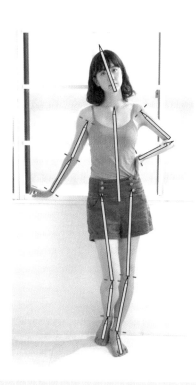

LESSON 20
다양한 손 그리기

1 모양 그리기

●전체 사이즈와 골격을 봅니다

연필을 대고 각도를 보면서, 손목부터 손가락 끝까지를 커다란 덩어리로 인식합니다. 손등을 면으로 그리고, 손가락 관절을 표시해 선으로 연결합니다. 다른 포즈도 마찬가지로 관찰합시다.

손가락의 움직임으로 형태가 달라지므로, 직선으로 대략적인 형태를 잡은 다음 손가락 등을 세밀하게 그립니다.

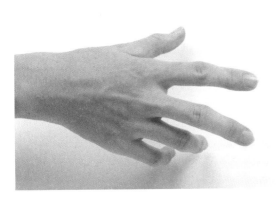

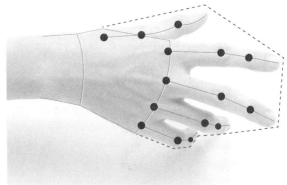

●<손등> 형태를 잡고, 밑그림을 그립니다

1 전체의 형태와 손목, 손등을 그립니다.

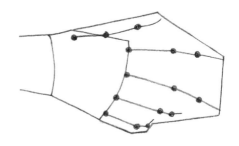

2 손가락 관절을 표시하고, 선으로 연결해 나갑시다.

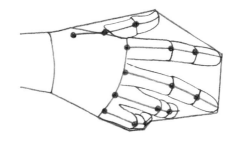

3 관절을 연결한 선에 따라, 각각의 손가락을 그려 나갑시다.
(여기서는 생략되어 있지만, 관절마다 타원을 생각하면 입체적으로 표현할 수 있습니다)

●<손바닥> 형태를 잡고, 밑그림을 그립니다

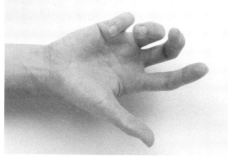

손바닥 쪽도 마찬가지로 그려 나갑니다.

① 전체의 형태와 손목, 손등을 그립니다.

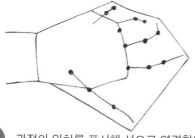

② 관절의 위치를 표시해 선으로 연결합니다.

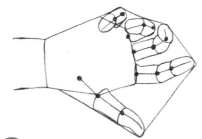

③ 손가락을 그립니다.

●<연필을 쥔 손> 형태를 잡고, 밑그림을 그립니다

물건을 쥔 손은 먼저 손을 그린 다음 물건을 추가합니다.

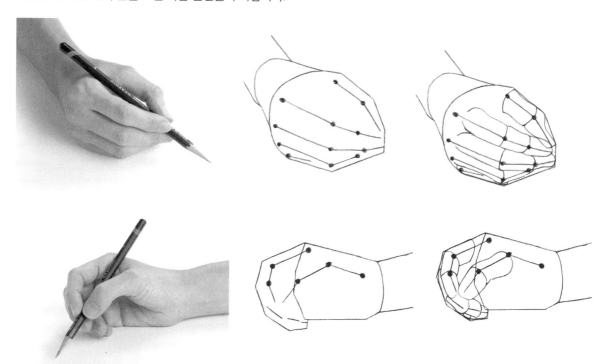

연필을 쥔 손도 마찬가지로 그려
나갑니다.

① 전체의 형태와 손목, 손등, 관
절을 그립니다.

② 손가락을 그립니다.

●손등의 음영

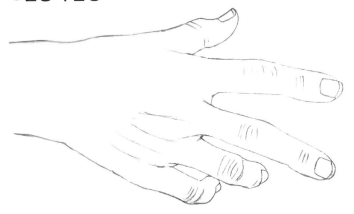

형태 선을 지우고, 손톱과
관절의 주름을 그려 넣은
밑그림입니다.

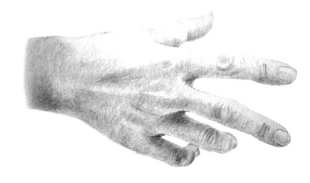

1 연필을 길게 쥐고, 긴 선으로 대략적인 음영을
그려 나갑니다. 각 손가락은 원주를 의식하면
서 둥근 느낌의 라인을 겹칩니다.

2 어두운 부분을 더 그려 넣습니다. 관절의 주름
과 뼈가 튀어나온 부분, 손가락 그림자 등을 잘
관찰하고, 반죽 지우개와 연필로 명암을 만들
면서 마무리합니다.

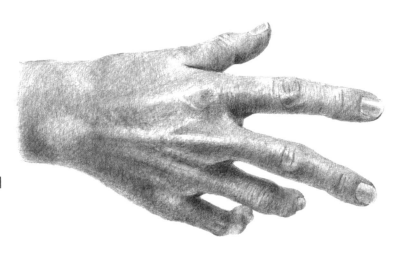

손톱의 하이라이트와 전체의
음영을 정리해 완성합니다.

●손바닥의 음영

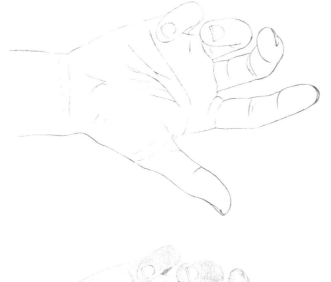

형태 선을 지우고, 손톱과
손바닥의 주름 등을 그려
넣은 밑그림입니다.

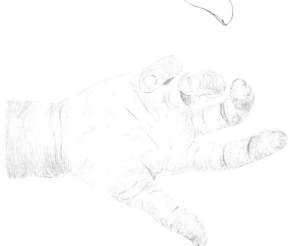

1 대략적인 음영을 그립니다. 손바닥의 부푼 느
낌에 맞춰 면을 따라 연필을 움직입니다. 굽힌
손가락의 안쪽에는 그림자가 지므로 살짝 진하
게 합니다.

2 어두운 부분을 더 그려 넣습니다. 손가락 끝은
「구」의 응용입니다. 하이라이트를 향해 음영을
그려 넣습니다.

완성

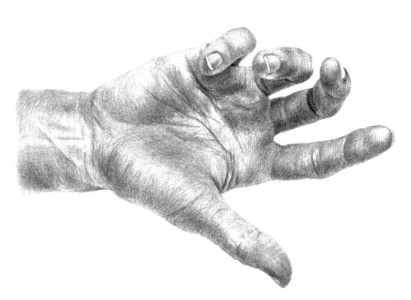

손바닥의 주름, 손가락의
그림자 등의 음영을 정리해
완성합니다.

●연필을 쥔 손의 음영

형태 선을 지우고, 손톱과 손바닥의 주름 등을 그려 넣은 다음, 연필을 추가해 그린 밑그림입니다.

1 긴 선으로 대략적인 음영을 그려 나갑니다. 굽힌 손가락 안쪽은 그림자가 지므로 약간 진하게 합니다. 엄지손가락 연결 부분에 생기는 다소의 주름도 잘 관찰해 그립니다.

2 연필의 음영을 그립니다. 든 손은 광택이 있기 때문에, 중간 톤은 거의 사용하지 않고 강약이 있는 음영으로 만듭니다. 손가락이나 손바닥에 음영을 추가해, 손 특유의 입체감을 나타냅니다.

완성

가늘고 뾰족하게 만든 반죽 지우개로 주름에 맞춰 하이라이트를 넣고, 강약을 주어 완성합니다.

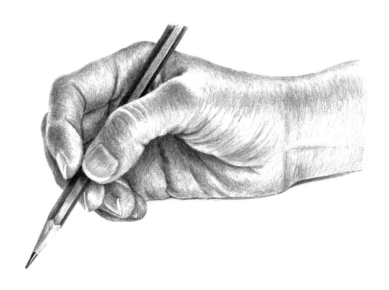

●연필을 쥔 손의 음영

형태 선을 지우고, 손톱과 관절의 주름 등을 그려 넣은 다음, 연필을 추가해 그린 밑그림입니다.

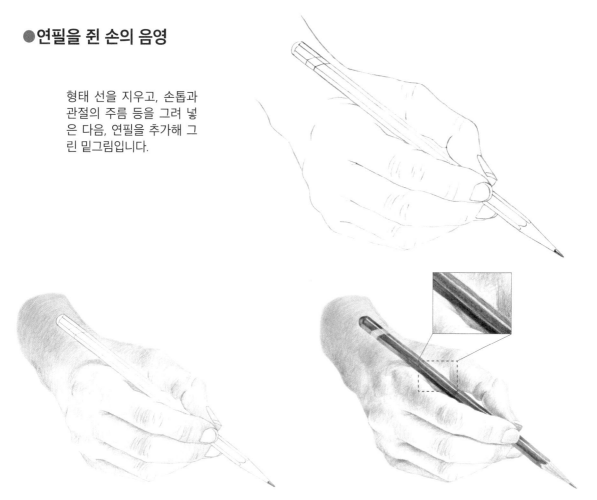

1 긴 선으로 대략적인 음영의 흐름을 그려 나갑니다. 관절의 주름이 두드러지는 포즈이므로, 빙글빙글 원을 그리며 관절의 둥근 느낌을 표현합니다. 제3관절의 위치도 확실하게 파악해 둡니다.

2 연필의 음영을 그립니다. 검은 손잡이 부분은 세로로 긴 하이라이트가 들어갑니다. 명암을 주어 입체적으로 그립시다. 손가락의 그림자와 관절의 주름도 정성껏 그려 나갑니다.

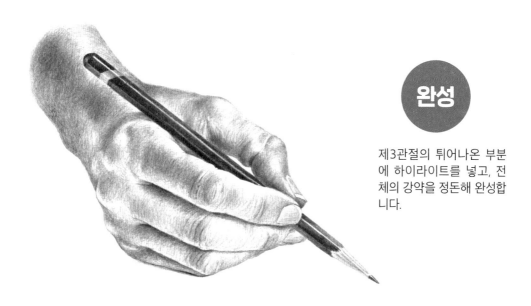

완성

제3관절의 튀어나온 부분에 하이라이트를 넣고, 전체의 강약을 정돈해 완성합니다.

LESSON 21 서 있는 자세 그리기

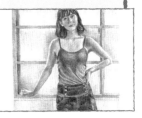

1 모양 그리기

●비율을 측정합니다

우선은 관찰입니다. 오른손을 창틀에 대고, 오른발을 뒤쪽으로 당긴 포즈입니다.

얼굴 생김새나 배경에 마음을 빼앗기지 말고, 인체의 밸런스를 잡는 것을 최우선으로 생각해주십시오.

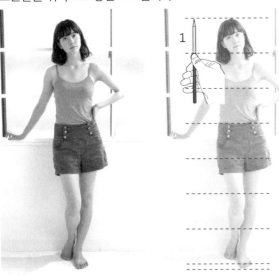

우선 머리를 기준으로 전체가 어느 정도의 사이즈인지(등신)를 측정합니다. 머리 꼭대기에 연필 끝을 대고, 턱 아래에 엄지 손가락의 손톱 끝을 대서 1등신으로 간주합니다.
연필을 움직이면서 몇 등신이 되는지를 측정해봅시다.

전신을 그릴 때는 B4 이상의 종이에 그릴 것을 추천합니다.

●형태를 잡습니다

몸의 중심선을 찾아봅시다. 머리 꼭대기부터 턱의 중심, 배꼽을 통과하는 선입니다.
중심선을 기준으로, 어깨·팔꿈치·무릎 등의 관절, 골반의 양쪽 끝 등 몸을 움직이는 기점이 되는 부분을 검은 동그라미로 표시해 직선으로 연결합니다.

배꼽에서 똑바로 아래로 직선을 그렸을 때, 지면과 부딪치는 위치에 중심이 있습니다. 이 포즈에서는 왼쪽 다리입니다.

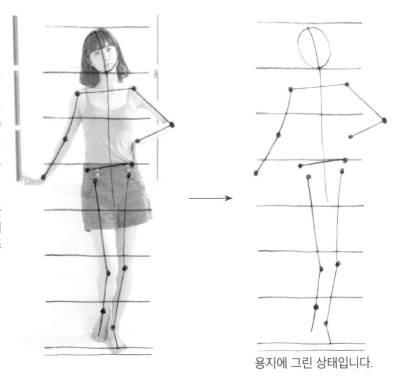

용지에 그린 상태입니다.

128

●밑그림을 그립니다

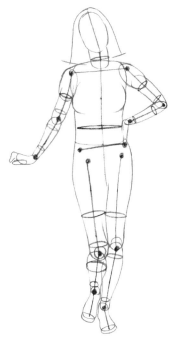

1 살을 붙여 나갑시다. 목, 팔, 허리, 다리는 직선의 형태 선을 중심으로 한 타원을 각 파츠의 단면으로 생각하면서 그리면, 입체적으로 그릴 수 있습니다.

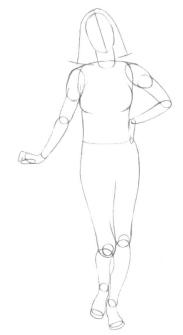

2 형태 선을 지우면서 윤곽을 확인해봅시다. 수정하면서 계속 그려 나갑니다.

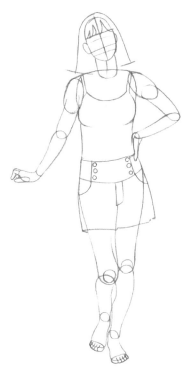

3 얼굴 파츠, 대략적인 옷의 라인, 손가락 형태 선을 그립니다.
필요 없는 선을 지워 밑그림을 완성합니다. 머리카락의 흐름도 그려 넣습니다.

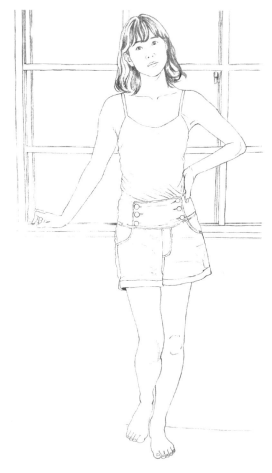

●얼굴과 피부의 음영

밑그림의 선을 흐리게 하면서, 배경부터 인체까지 전체의 중간 톤으로 대략적인 음영을 그립니다. 연필을 길게 잡고, 곡면에 따라 가는 선을 겹쳐 그리면 인체의 부드러움을 나타낼 수 있습니다. 팔이나 다리는 골격이나 근육을 의식합니다.

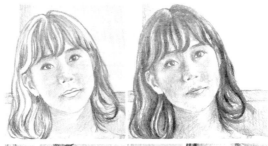

전신 포즈의 경우 종이의 크기에 따라서도 달라지지만, 얼굴을 상세하게 그려 넣는 것은 어렵기 때문에 두드러지는 음영만 잡아서 그립니다.

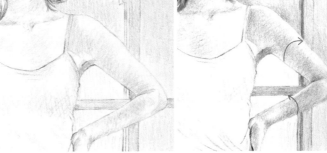

팔은 원주를 생각하며 음영을 그립니다. 상반신의 윤곽에 빛이 닿고 있으므로, 밝기를 두드러지게 하기 위해 창문을 진하게 그립니다.

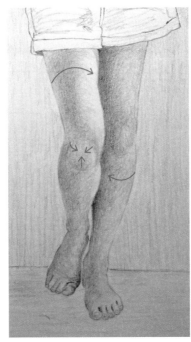

다리도 원주를 생각하며 음영을 그립니다. 무릎은 중심을 향해 연필을 움직입니다. 발목이나 발가락도 확실하게 관찰해 그립시다. 후방의 다리는 어둡게 그려서 다리 앞뒤의 거리를 표현합니다.

●의복의 음영

주름이 집중되어 있는 허리 부근은 음영의 강약을 확실하게 주도록 합시다.
반대로 가슴 부근의 의복은 팽팽하게 당겨져 있으므로, 천이 거의 늘어지지 않습니다. 음영은 완만한 그러데이션으로 그립시다.
오른쪽 그림처럼 연필을 움직이며 밝은 부분을 남겨두고 입체적으로 마무리합니다.

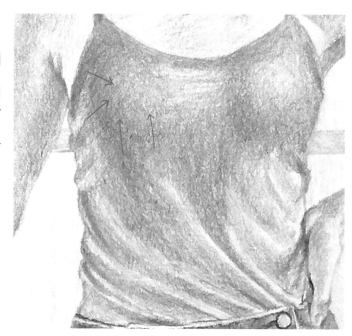

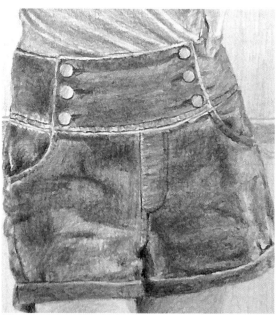

데님을 그립니다. 캐미솔과의 소재 차이를 표현합시다. 데님은 피부보다 약간 더 필압을 높여 진하게 해 천의 단단함을 나타냅니다. 데님의 주름은 가로 방향으로 생기기 쉽다는 특징이 있습니다.

발아래에 그림자를 넣어 존재감을 나타내 완성합니다.

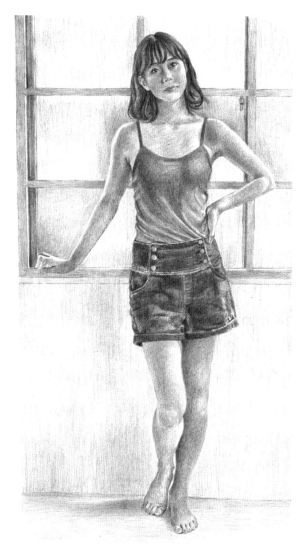

LESSON 22 의자에 앉은 모습 그리기

1 모양 그리기

●비율을 측정합니다

우선 관찰합니다. 테이블에 오른 팔꿈치를 대고, 의자에 앉아 다리를 꼬고 있습니다. 몸은 비스듬히, 얼굴은 정면을 보고 있습니다.

> 서 있는 포즈와 달리 다리에 체중이 실리지 않으므로, 희미하게 그려 근육의 부드러움을 나타냅니다.

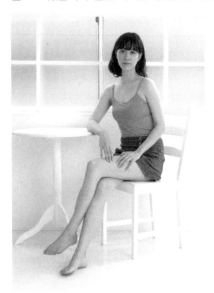

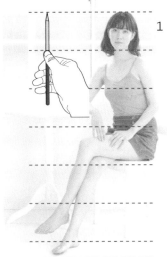

머리 사이즈를 기준으로, 앉은 상태에서 전체의 높이가 몇 등신인지를 측정합시다.
선 포즈와 마찬가지로, 우선 머리 꼭대기에 연필을 대고 턱 아래에 엄지손가락의 손톱을 대 기준으로 삼습니다.
연필을 움직여 지면까지 몇 등신인지 측정합니다.

●형태를 잡습니다

중심선을 찾아봅시다.
얼굴은 기울어져 있습니다. 몸은 목의 중심에서 가랑이까지, 배꼽을 지나는 선을 찾습니다.
테이블에 팔꿈치를 대고 있으므로, 오른쪽 어깨가 앞으로 나와 내려가 있습니다. 꼰 다리는 양 무릎의 위치를 확인합니다. 관절 등의 움직임의 기점이 되는 부분을 표시하고, 직선으로 연결합시다.

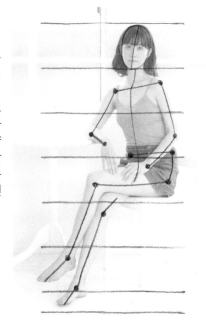

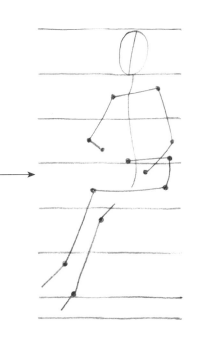

용지에 그린 상태입니다.

●밑그림을 그립니다

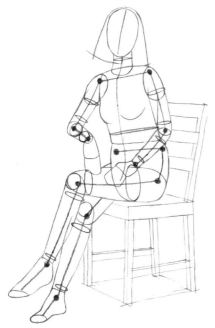

1 단면을 생각하면서 살을 붙여 나갑시다. 오른 팔은 팔꿈치부터 아래가 이쪽을 향하고 있으므로, 짧아진 것처럼 보입니다. 겹쳐진 다리의 방향에도 주의합시다.

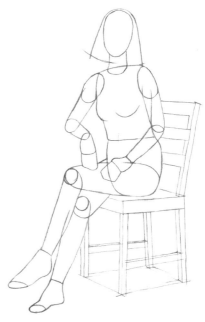

2 형태 선을 지우면서 윤곽을 확인해봅시다.

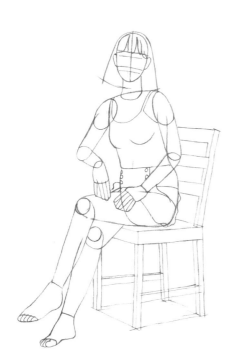

3 얼굴 파츠 · 대략적인 옷 라인 · 손가락의 형태 선을 그립니다.
필요 없는 선을 지우고 밑그림을 완성합니다.
머리카락의 흐름도 그려 넣습니다.

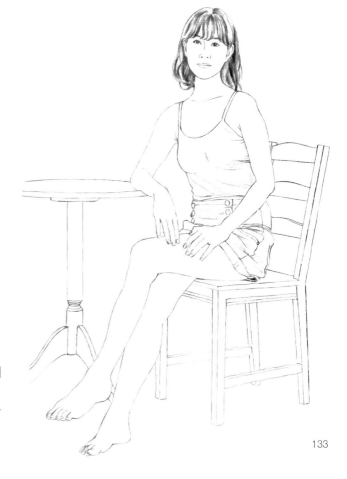

●얼굴과 피부의 음영

밑그림의 선을 흐리게 하면서, 중간 톤으로 전체의 음영을 그립니다. 연필을 길게 잡고, 곡면에 따라 가는 선을 겹쳐 인체의 부드러움을 표현합니다. 팔이나 다리는 골격이나 근육을 의식합니다.

인체를 더 그려 넣습니다. 오른팔에 빛이 닿고 있으므로, 밝기를 두드러지게 하기 위해 배경을 진하게 합니다.

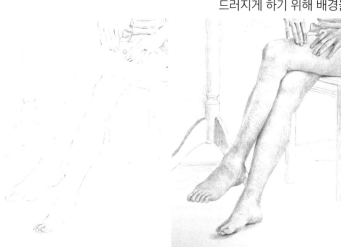

앞으로 내민 다리는 원주를 생각하며 둥근 느낌을 표현합니다. 골격이나 근육의 요철은 사진을 잘 관찰해 그려 넣도록 합시다.

●의복의 음영

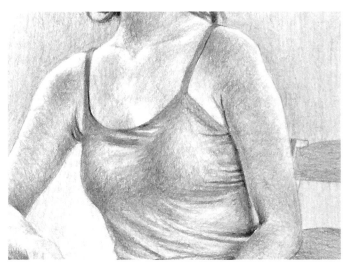

캐미솔을 그려 나갑니다. 몸이 비스듬한 방향을 보고 있으므로, 정면일 때보다 음영이 확실합니다. 가슴의 두 군데 부푼 부분은 하이라이트의 방향이 같도록 그립니다. 허리는 옆을 보고 있고 상체는 정면 방향을 보고 있기 때문에, 가슴 아래부터 허리에 걸쳐서 비틀린 주름이 생겨 있습니다.

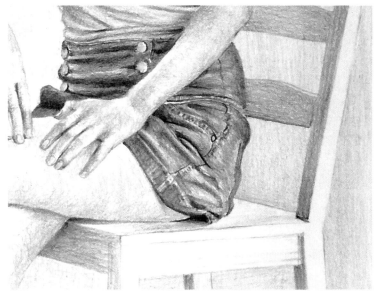

앉아 있기 때문에, 데님에도 커다란 주름이 생깁니다. 단단한 소재이므로, 세세한 주름이 아니라 두꺼운 주름이 생깁니다. 연필을 겹쳐 칠해 부푼 부분 주름의 가장 높은 부분을 밝게 만들면, 데님다운 느낌이 나옵니다.

완성

벽을 더 진하게 해 하얀 테이블과 의자가 눈에 띄도록 그려 넣습니다. 발밑에도 그림자를 넣어 존재감을 나타내 완성합니다.

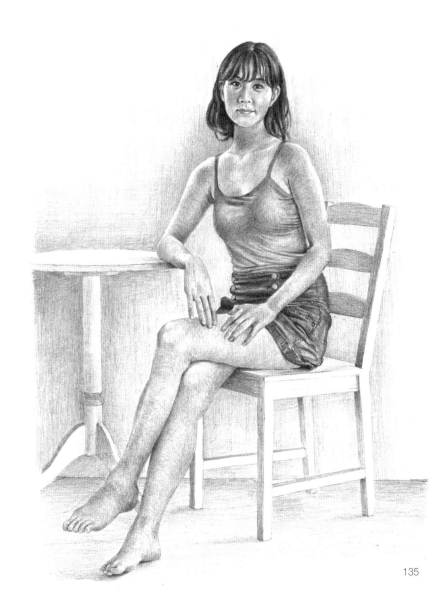

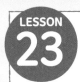
비튼 포즈 그리기

1 모양 그리기

> 비틀림이 들어간 어려운 포즈입니다.
> 관절의 위치를 파악해 전체의 밸런스를 잡으면서 그립니다.

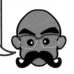

●비율을 측정합니다

하반신은 벽 쪽을 향해 있지만, 상반신은 이쪽을 향해 비틀린 포즈입니다.

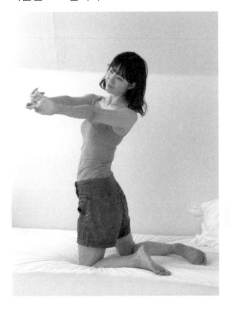

가장 높은 머리의 위치에서 턱 아래까지를 「1」로 합니다. 이 사이즈를 기준으로, 전체의 높이가 몇 개분인지를 측정합시다.
아래는 왼쪽 다리의 발끝 위치까지를 측정합니다.

●형태를 잡습니다

두개골을 의식해 머리의 모양을 그립니다.
지금까지와 마찬가지로, 몸의 중심선을 찾아야 하는데, 비틀려 있기 때문에 목과 가슴에서 허리에 걸쳐 있을 뿐입니다. 쇄골의 중심을 통과하듯이 그립시다.
등은 데님의.중심을 기준으로 허리 부분의 중심선을 찾습니다.
관절의 위치를 표시하고, 선으로 연결합시다.

용지에 그린 상태입니다.

●밑그림을 그립니다

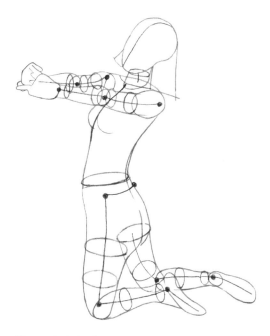

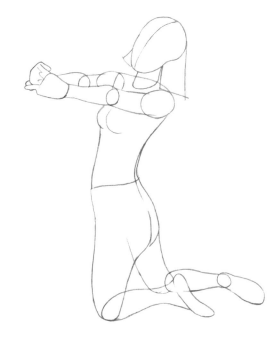

1 관절의 위치를 기준으로, 단면을 생각하며 살을 붙여 나갑시다. 안쪽에 보이는 팔이 앞쪽의 팔에 가려져 있지만, 밑그림을 그릴 때는 보이지 않는 부분도 그립니다.

2 형태 선을 지우면서 윤곽을 확인해봅시다.

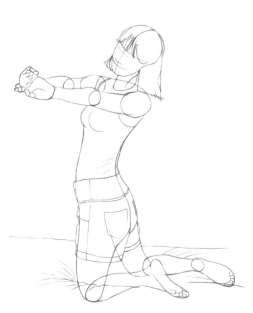

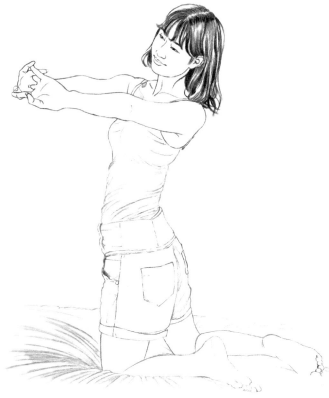

3 얼굴의 중심선에 맞춰 눈과 코의 형태 선을 그립니다. 다리가 푹 들어간 부분이나 데님의 세부도 파악합니다. 세세한 주름과 머리카락의 흐름을 그려 밑그림을 완성합니다.

●얼굴과 상반신의 음영

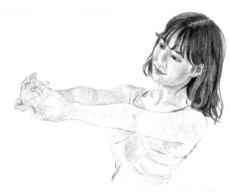 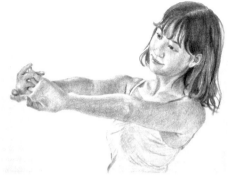

배경에서 인체까지, 중간 톤으로 전체의 음
영을 그립니다. 상반신도 우선 둥근 느낌이
있는 라인으로 대강 그려둡시다.

위에서 비추는 빛을 의식해 음영을
그려 넣습니다. 팔 근육의 부푼 느낌
이나 팔꿈치의 움푹 들어간 부분 등,
골격을 의식하면 음영의 위치를 파악
하는 단서가 됩니다.
손의 묘사는 세밀하지만, 세세한 색
의 변화를 파악해 그립니다.

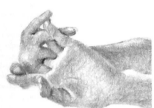

●다리와 침대의 주름

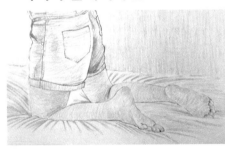

다리도 둥근 느낌을 의식하면서 중간 톤
으로 음영을 그려 둡니다.

다리의 음영도 근육의 둥근 느낌을 의식하면서 그려 넣습니
다. 확실하게 그리면 체중이 실린 모습을 표현할 수 있습니다.
발바닥의 묘사도 정성껏 그리면 리얼리티가 늘어나 완성도가
올라갑니다.
침대의 주름은 무릎을 중심으로 바깥쪽을 향하듯이 그립시다.
벽은 침대보다도 어둡게 되도록 합니다.

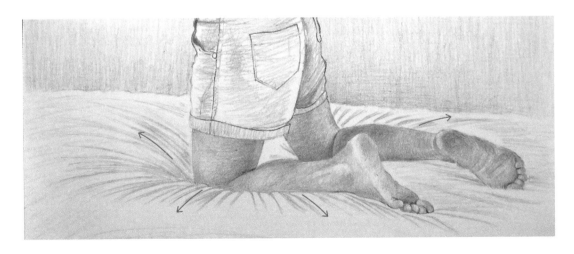

●의복의 음영

몸의 비틀림을 의식해 옷의 주름을 그려 넣습니다. 캐미솔에 드리운 팔의 그림자를 잊지 말고 그립시다. 몸의 입체감에 맞는 형태로 주름을 그리는 것이 포인트입니다.

데님은 서 있는 포즈와 마찬가지로, 진한 느낌의 톤으로 하이라이트를 남기면서 엉덩이의 둥근 느낌에 따라 확실하게 음영을 그려 넣습니다.

완성

침대의 주름은 반죽 지우개를 연필처럼 뾰족하게 해서 하이라이트 부분을 밝게 합니다. 침대에 드리운 다리의 그림자는 주름의 요철을 남겨 두면서 그립니다.
전체를 정리해 완성합니다.

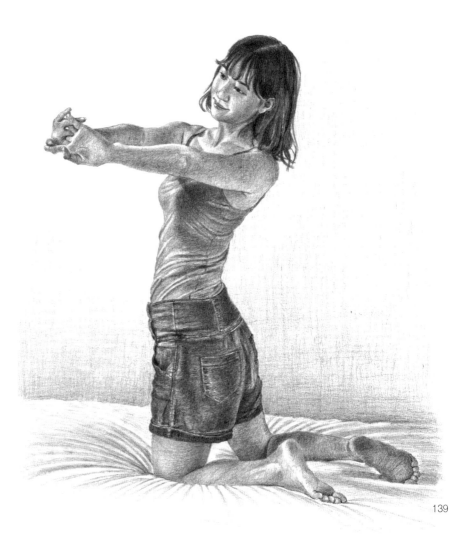

쪼그려 앉은 포즈 그리기

1 모양 그리기

전체가 보이지 않는 안쪽 다리도 몸과의 연결을 의식하면 입체적으로 그릴 수 있습니다.

●비율을 측정합니다

오른 무릎을 바닥에 대고 쪼그려 앉은 포즈입니다. 골반의 방향, 무릎 관절의 위치, 발목의 위치를 관찰합시다.

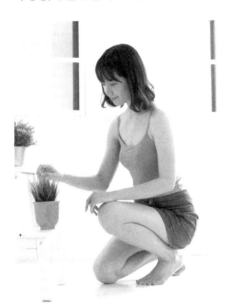

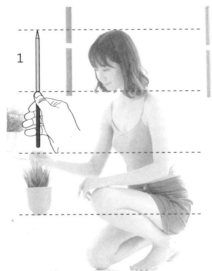

후두부가 머리의 가장 높은 위치입니다. 여기서부터 턱 아래까지를 수직으로 측정한 사이즈를 「1」로 간주합니다. 이 사이즈를 기준으로, 전체의 높이가 몇 개분인지를 측정합시다.
아래는 왼쪽 다리의 발끝 위치까지를 측정합니다.

●형태를 잡습니다

두개골을 의식해 살짝 앞으로 기울어진 머리 모양을 그립니다. 머리의 중심선을 찾아봅시다.
몸의 중심선은 목에서부터 쇄골의 중심을 통과해, 배꼽까지의 선을 찾습니다. 관절의 위치를 표시합니다. 오른쪽 무릎을 대고 있기 때문에, 허리 위치도 오른쪽이 내려갑니다. 허리, 다리 연결 부분, 무릎, 발목을 표시하고, 선으로 연결해둡시다.

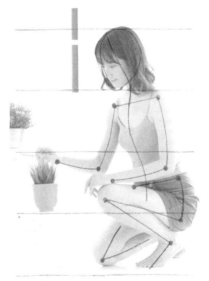

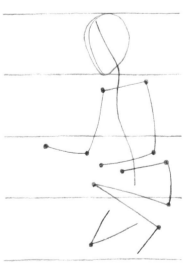

용지에 옮긴 상태입니다.

●밑그림을 그립니다

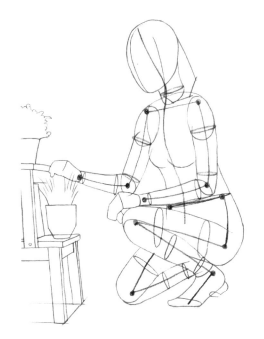

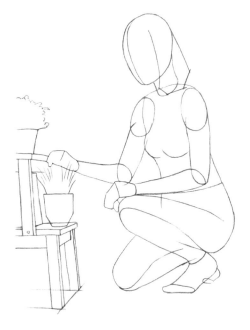

1 팔과 다리는 관절의 위치를 기준으로, 단면을 생각하면서 살을 붙여 나갑시다. 오른쪽 무릎은 몸과 확실하게 이어진 것처럼 보이도록 의식합니다. 소도구도 윤곽을 그립니다.

2 형태 선을 지우면서 윤곽을 확인해봅시다.

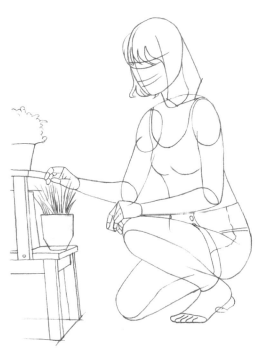

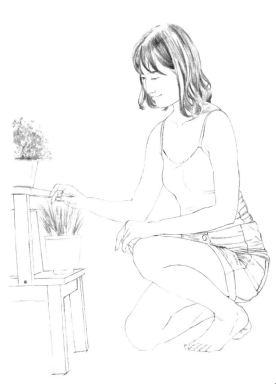

3 머리카락, 의복, 손가락 끝, 발끝 등 세부를 그려 나갑니다. 오른쪽 그림처럼, 세세한 주름과 머리카락의 흐름, 화분의 세부 등을 그려 넣어 밑그림을 완성합니다.

●전체의 톤

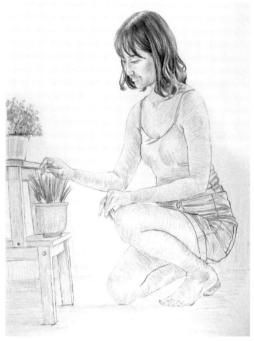

등쪽에서 빛이 비추고 있음을 의식해 전체의 음영을 중간 톤으로 표현합니다. 연필을 길게 잡고, 면에 따라 연필을 움직이는 것은 지금까지와 마찬가지입니다.
잎에 가려져 있는 손을 그립시다. 잎은 나중에 겹치도록 그리므로, 이 단계에서는 조금 짧게 그려둡니다.
배경은 벽이라 상정하고, 창틀은 그리지 않습니다.

●얼굴과 상반신

상반신의 피부의 음영을 그립니다. 캐미솔의 끈의 질감과 피부의 질감 차이를 의식합시다.
손가락 끝의 음영은 세밀하지만, 요철을 잘 관찰하고 음영을 그려 나갑니다.

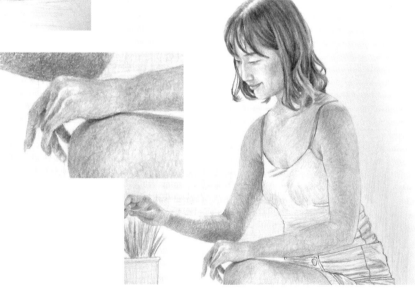

●다리

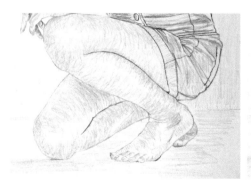

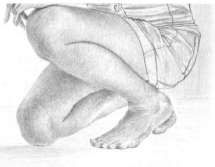

체중이 실려 있는 다리는 확실하게 강약을 주어 그립니다. 안쪽 다리를 전체적으로 진하게 하면 앞뒤의 관계도 명확해집니다. 허벅지에 종아리가 눌리면서 생기는 음영도 관찰해 그립니다.

●화분과 의복

잎에 걸쳐 있는 손 부분을 반죽 지우개로 흐리게 만들고, 그 위에 뿌리에서 연결되는 것처럼 잎을 그려 넣습니다.

소재의 차이를 의식하면서 의복의 음영을 그립니다.

완성

벽보다도 한층 어두워지도록 바닥을 그려 넣습니다. 인물과 화분의 음영을 추가하고, 눈가와 입가, 뺨 등 얼굴의 음영을 정돈해 완성합니다.

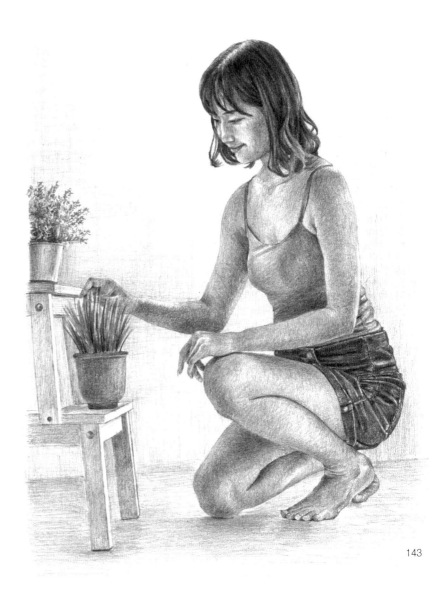

LESSON 25 엎드린 포즈 그리기

1 모양 그리기

●비율을 측정합니다

수많은 사람이 어렵다고 느끼는 포즈입니다만, 걱정할 필요 없습니다. 우선 잘 관찰합시다.
창틀과 침대는 평행하게 놓여 있으므로, 같은 소실점이 됩니다. 인체도 거의 평행하므로, 창틀과 침대의 퍼스 라인을 단서로 그려 나가면 형태를 잡기 쉬워집니다.

> 누운 상태의 몸을 반측면에서 보고 있으므로, 깊이가 길어집니다. 이것을 어떻게 표현할 것인지가 과제입니다.

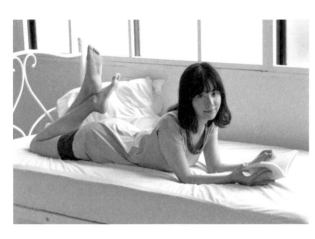

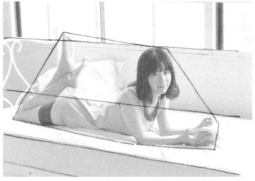

❶ 먼저 창과 침대에 연필을 대고, 퍼스 라인을 측정합시다. 책을 제외한 인물 전체도 연필을 대고 윤곽을 봅니다.

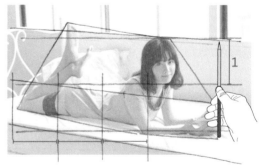

❷ 머리 높이를 기준으로, 세로로 팔꿈치 관절까지를 측정합니다. 다음에 옆으로는 기준 사이즈가 어느 정도인지를 측정합니다.

용지에 그린 상태입니다.

●형태를 잡습니다

두개골을 의식하며, 약간 턱을 들어 앞쪽을 향한 얼굴 형태를 그립니다.

몸의 앞면의 중심선은 목부터 쇄골의 중심을 지나는 라인입니다. 등은 등에서 엉덩이에 걸친 등뼈를 생각하며 중심선을 찾아봅시다.

관절의 위치를 표시합니다. 목의 각도와 양 어깨의 위치를 확실하게 파악하는 것이 중요합니다.

다리는 너무 길어지지 않도록 처음에 그린 형태 안에 들어가도록 그립니다.

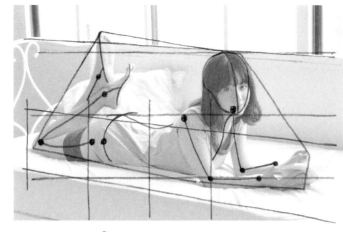

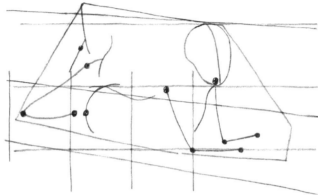

●밑그림을 그립니다

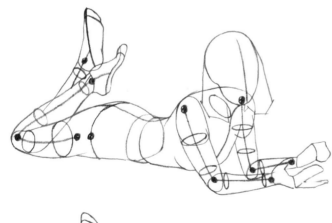

1 허리와 다리·팔의 단면을 생각하며 타원을 그리고, 몸체를 입체적으로 파악합시다.

목의 연결 부분의 단면을 타원으로 그리면 흉부의 두터움도 그리기 쉬워집니다.

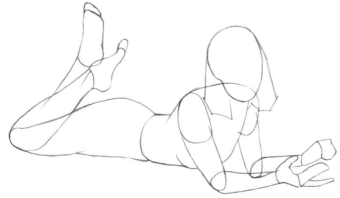

2 형태 선을 지우면서 윤곽을 확인해 봅시다.

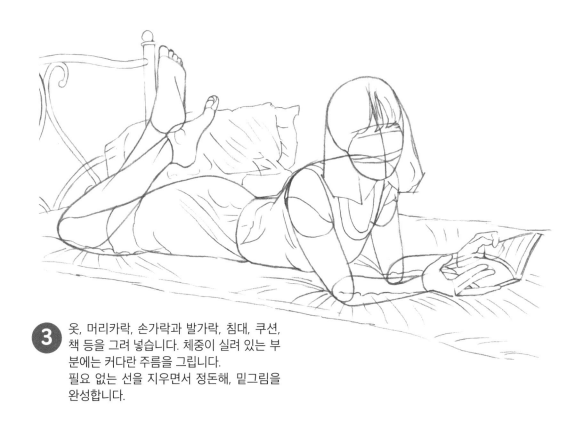

3 옷, 머리카락, 손가락과 발가락, 침대, 쿠션,
책 등을 그려 넣습니다. 체중이 실려 있는 부
분에는 커다란 주름을 그립니다.
필요 없는 선을 지우면서 정돈해, 밑그림을
완성합니다.

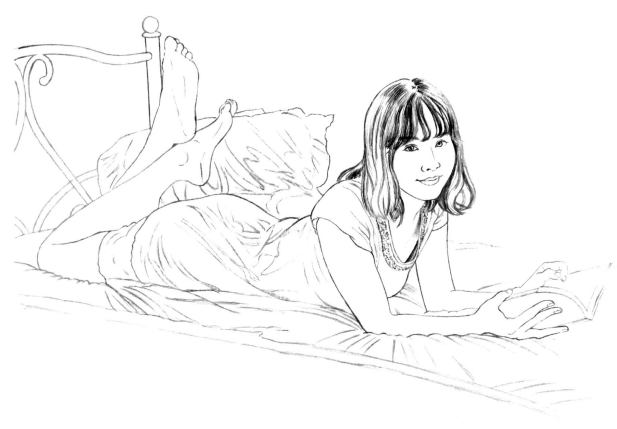

2 음영 그리기

●전체의 톤

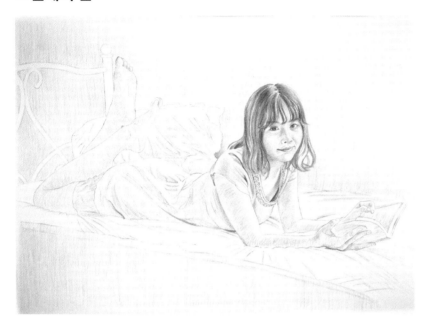

중간 톤으로 전체의 음영을 그립니다.
하얀 침대의 틀이 눈에 띄도록, 전체의 상태를 보면서 서서히 배경을 어둡게 만들어갑니다.
하얀 침대에 역광이 들어오는 신이지만, 너무 어두워지지 않도록 강약을 조절하면서 그려 나갑시다.

●얼굴과 상반신

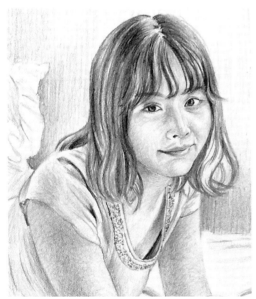 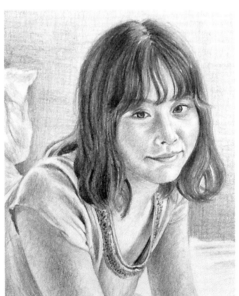

오른쪽에서 빛이 비추고 있음을 의식하면서, 얼굴과 머리카락의 음영을 그려 나갑니다.
가슴팍에는 의복의 그림자가 드리워 있으므로 잊지 말고 묘사합니다. 오른쪽에서의 빛을 받아, 팔은 왼쪽에 그림자가 생겨나 있습니다. 원주를 그리는 요령으로 입체감을 나타내도록 합시다.
책을 든 손가락도 세세한 부분이긴 하지만, 색감의 변화를 확실하게 보면서 음영을 그려 넣습니다.

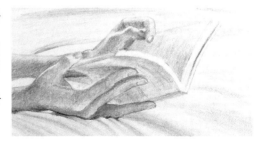

●얼굴과 상반신

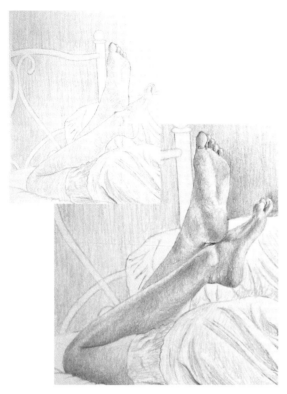

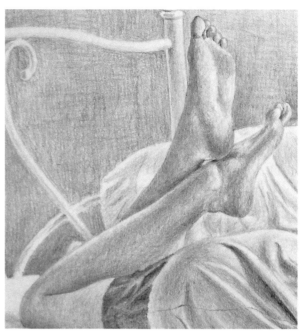

처음에 중간 톤으로 그린 음영을 서서히 강약이 있는 음영으로 만들어 나갑니다. 인체의 부드러움이 나타나도록, 형태에 맞춰 연필을 움직여 그려 넣도록 합시다.

●의복과 쿠션

허리 라인에서 엉덩이에 걸쳐, 몸에 밀착된 부분의 인체의 둥근 느낌을 먼저 그립니다. 침대와 쿠션의 주름을 반죽 지우개와 연필로 그려 넣습니다. 주름 중 높이 떠 있는 부분은 특히 하얗게, 연필로 음영을 넣습니다.

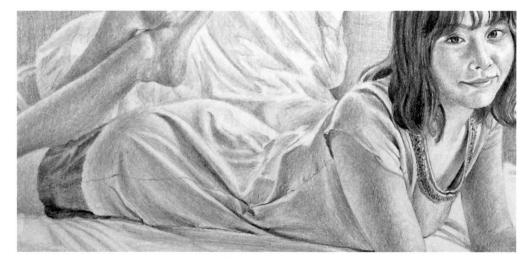

●침대 틀과 배경

침대 틀을 돋보이게 하기 위해, 벽에 가로선으로 음영을 더하고 틀을 반죽 지우개로 하얗게 만듭니다. 침대 틀에도 입체감이 있으므로, 원주를 그릴 때처럼 음영을 넣습니다.

완성 전체에 맞춰 얼굴의 음영을 더욱 강하게 하고, 책의 음영도 그려 넣습니다. 몸에 눌린 침대 부분에 음영을 더하고, 전체를 정돈해 완성합니다.

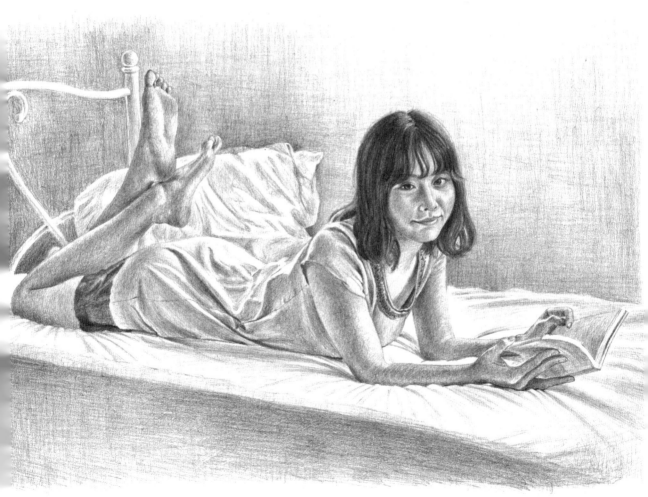

다양한 포즈를 그려보자

●서 있는 포즈

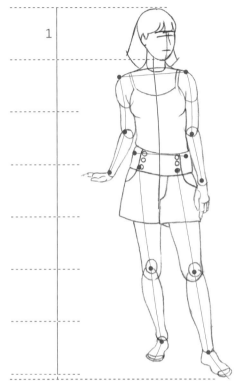

머리 하나 정도를 기준으로, 전체의 높이를 도출해 냅니다.

오른발에 중심이 실려 있습니다. 어깨와 골반·무릎의 위치에 주의합시다.
중심의 위치에서 수직으로 선을 그어 올리면, 반드시 목의 중심 위치와 겹쳐집니다.

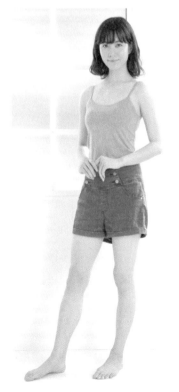

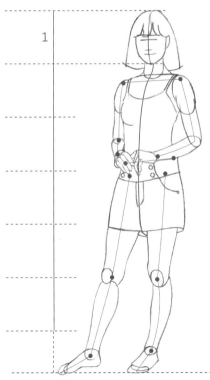

왼쪽 다리에 중심을 실어 살짝 비스듬히 서 있습니다. 어깨와 골반이 거의 평행하며 같은 방향을 보고 있습니다.

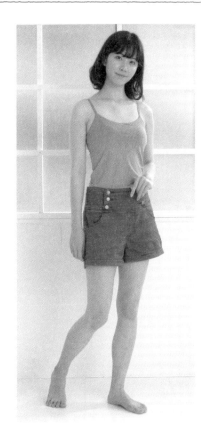

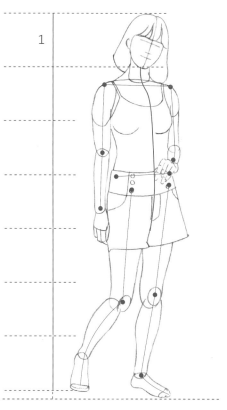

움직임이 있는 포즈입니다.
굽힌 오른 다리를 잘 관찰
하고, 지금까지와 마찬가지
로 다리에 연필을 대 각도
를 알아내 골격의 형태 선
을 그립시다.
살짝 기울인 목의 각도도
연필로 측정합니다.

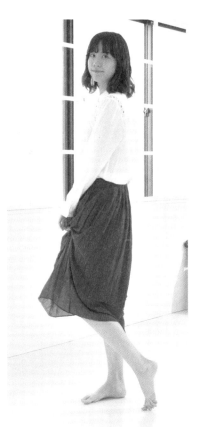

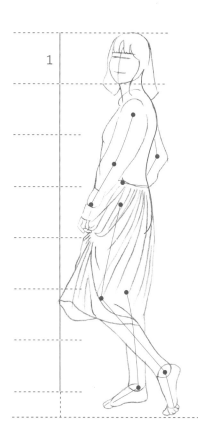

옷에 움직임이 있는 포즈입
니다. 사진을 잘 관찰해 모
양을 그립니다.

등이 보이는 포즈이므로,
등뼈를 의식해 중심선을 그
립니다. 굽힌 다리는 옷에
가려져 있지만, 연필을 대
서 각도를 찾아 관절을 연
결한 형태 선을 그립니다.

●앉은 포즈

머리 사이즈를 기준으로 전체의 크기를 도출합니다. 머리 · 동체를 그리고, 아래에 있는 오른다리를 먼저 그린 다음 왼다리를 그립니다.

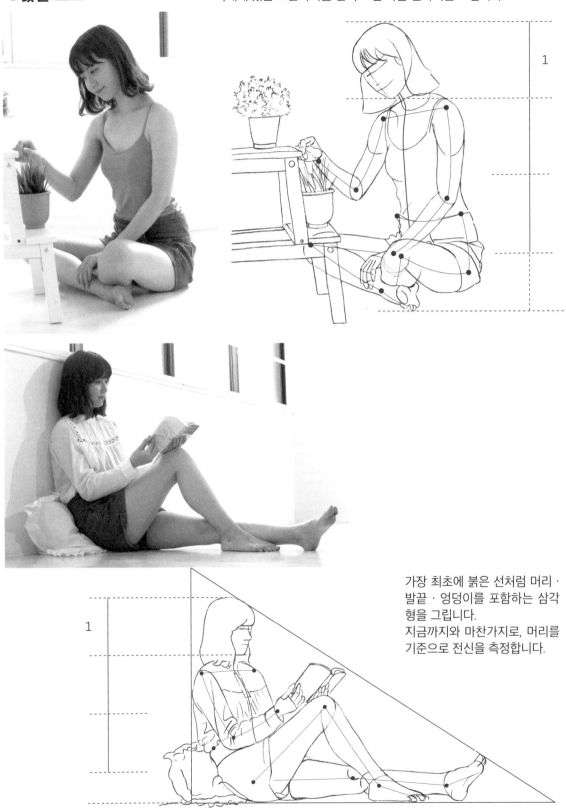

1

1

가장 최초에 붉은 선처럼 머리 · 발끝 · 엉덩이를 포함하는 삼각형을 그립니다.
지금까지와 마찬가지로, 머리를 기준으로 전신을 측정합니다.

●무릎을 꿇은 포즈

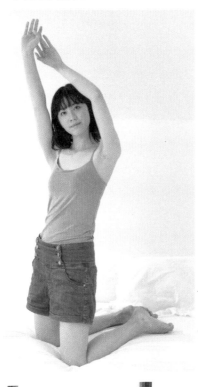

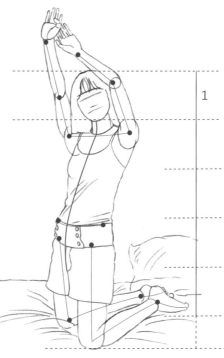

약간 뒤쪽으로 젖혀진 포즈이므로 배꼽이 쇄골 사이보다 앞에 나와 있습니다. 중심선으로 그 각도를 확실하게 그립시다.

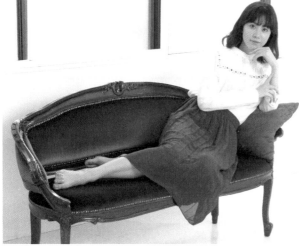

●누운 포즈

인물을 그리기 전에, 소파가 쏙 들어가는 장방형을 그리고 대략적인 형태를 그려둡니다.

하늘색 선처럼 소파의 앉는 부분을 상정한 다음 인물을 그립니다.
가려져 있는 부분도 포함해 다리를 그린 다음 스커트를 그립니다.

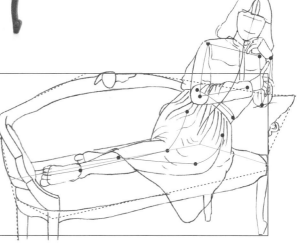

gallery

【호랑이(虎)】
2017년 제작 / VifArt 세목지 / A4
선을 멈추지 않고, 습자지의 「베껴 쓰기」처럼 힘을 빼고
흘러가듯이 그려 털의 부드러움을 표현했습니다.

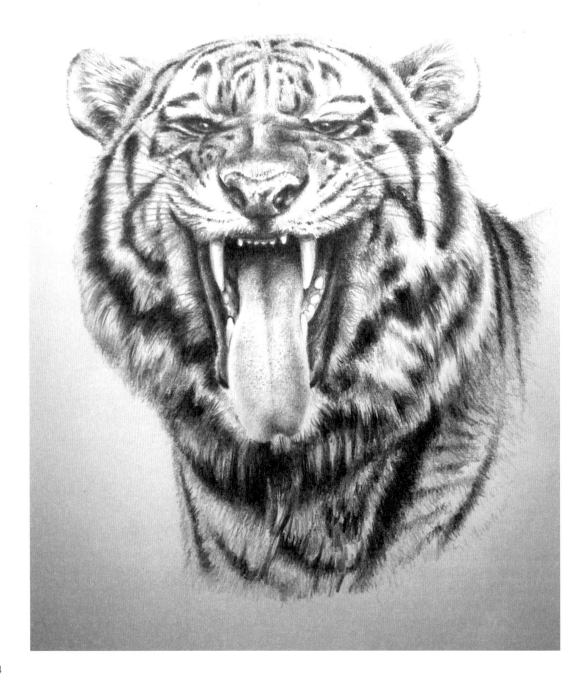

【코뿔소(サイ)】
2018년 제작 / VifArt 세목지 / A4
전체적인 입체감을 살리면서, 표면의 울퉁불퉁
함을 반죽 지우개로 둥글게 그리듯이 지워 표현
했습니다.

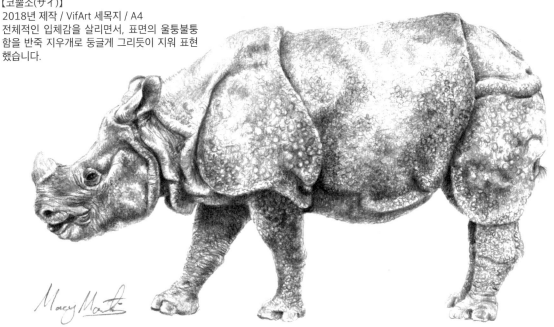

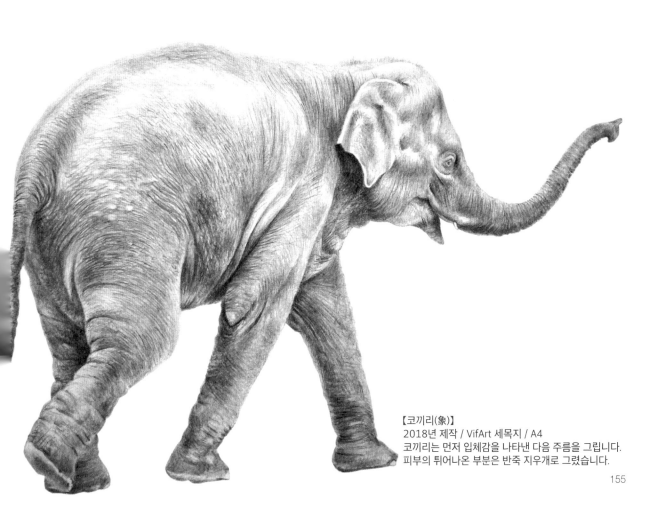

【코끼리(象)】
2018년 제작 / VifArt 세목지 / A4
코끼리는 먼저 입체감을 나타낸 다음 주름을 그립니다.
피부의 튀어나온 부분은 반죽 지우개로 그렸습니다.

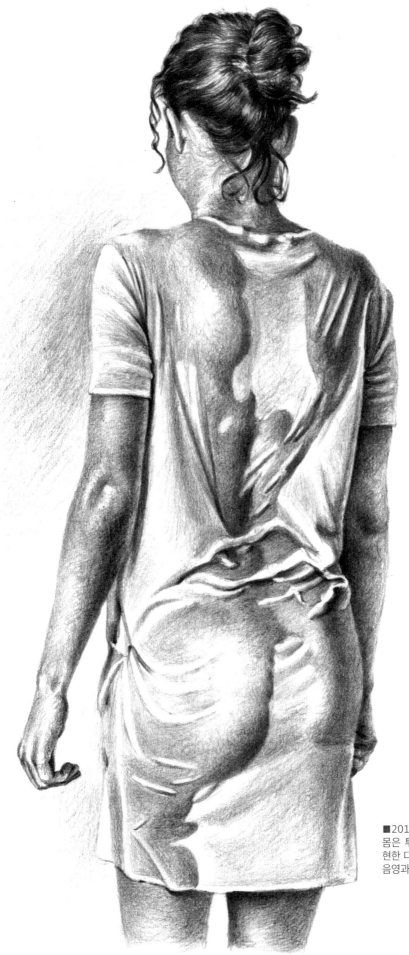

■2016년 제작 / VifArt 세목지 / A4
몸은 투명한 피부감을 입체적으로 표
현한 다음, 반죽 지우개와 연필로 옷의
음영과 주름을 더해 완성했습니다.

■2016년 제작 / VifArt 세목지 / A4
유리의 하얀 하이라이트를 남겨두고, 주변의 음영
을 그려 투명감을 표현했습니다.

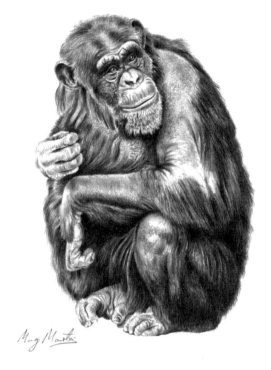

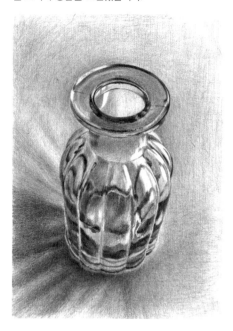

■2019년 제작 / VifArt 세목지 / A4
털은 털어버리는 듯한 연필 터치로 표현합니다.

■2016년 제작 / VifArt 세목지 / A4
처음에 배경을 어둡게 해 잎의 질감을 두드러지게 합니다. 물방울의
아랫부분에는 빛이 통과하므로, 하얗게 남겨두었습니다.

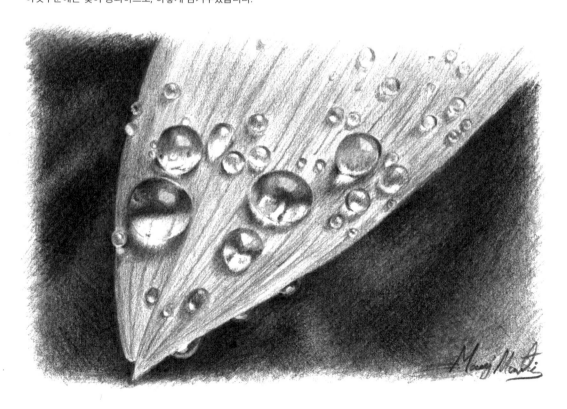

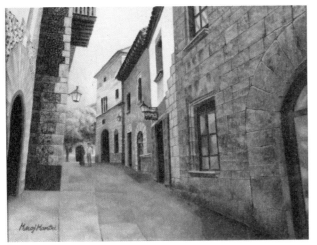

【타이틀(タイトル)】
2015년 / 유채화 / F10호
도쿄 메지로에서 그룹전에 출품했던 작품.
스페인을 방문했을 때 현지에서 수채 스케치를 하고, 귀국
후에 유채화로 그렸습니다.

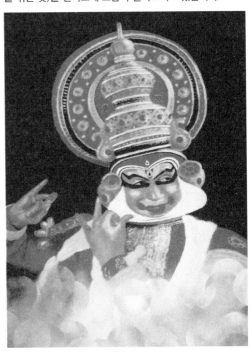

【남인도 무용 카타카리(南インド舞踊カタカリ)】
1988년 / 모래그림 / 81.3cm×54.6cm
도쿄 키치죠지(吉祥寺)에서 개최된 인도 페스티벌에서 그
렸던 모래그림입니다. 색사(色砂, 대리석 가루에 그림물감
을 섞은 것)을 캔버스에 조금씩 떨어뜨려 그렸습니다.

【일 준비(仕事の準備)】
2016년 / 유채 / F30호
인도의 해안에서 여성 어부들이 일할 준비를
하면서 얘기를 나누고 있는 장면입니다. 착채
화는 색으로 질감 · 입체감을 표현합니다.

【숲의 미소(森の微笑)】
2014년 / 유채 / F30호
치바현 후나바시에서 열린 그룹전에 출품한 작품.
숲속에서 느긋하게 쉬는 여성의 초상화입니다.

마치며

이 책에서 반복적으로 「입체감을 그려봅시다」라고 말했지만, 이것은 20년 정도 전에 조각가인 쿠보타 요시미치 선생님께 지도를 받았던 것이 계기입니다. 굉장히 감사하고 있습니다.

「보이는 면만이 아니라 밑그림 단계에서는 보이지 않는 부분도 상정해서 그린다」

「일체의 사물을 입체적으로 파악해라」

이 어드바이스로 저 자신의 데생도 굉장히 달라졌고, 현재 수많은 분들께 그림을 지도하는 기초가 되었습니다.

데생을 배울 때는, 빨리 완성시키려 하지 말고 눈앞의 모티브를 차분하게 관찰해 입체적으로 파악한 다음 천천히 완성해 나갑니다. 이런 연습을 쌓다 보면, 이윽고 다양한 모티브를 빠르고 정확하게 그릴 수 있게 됩니다. 일상이나 여행지에서 잠깐의 스케치로도 그릴 수 있게 되며, 세계가 넓어집니다.

저의 신조는 「데생에 완성은 없다」입니다. 초조해하지 말고 끝이 없다는 기분을 가지지만, 오늘보다 내일, 내일보다 내일 모레의 데생은 반드시 더 잘하게 됩니다.

또 하나, 「도구에 집착하지 마라」도 신조로 삼고 있습니다. 화가가 되고 싶었던 저는 10살 때 처음으로 만난 화가분에게서 「프로가 되고 싶다면 연필 한 자루로 사실적으로 그릴 수 있게 되거라」라는 말을 들었습니다. 이걸 계속 지켜왔고, 지금도 2B 한 자루로 형태도 음영도 모두 그리고 있습니다. 이 책의 타이틀로 쓰기도 했습니다.

눈이 갈 정도로 좋은 도구는 잔뜩 있지만, 거기에 의지하지 않고 도구를 자신의 것으로 만들어 연필 한 자루로 멋진 데생을 그려봅시다.

마지막으로, 이 책을 맡겨 주신 amps의 나츠카와 아키라 교장님, 그리고 전면적으로 서포트해주신 코바야시 잇세이 선생님, 이마니시 유타 선생님, 편집부의 모리 모토코 씨의 힘으로 충실한 내용의 데생 지도서가 되었습니다. 진심으로 감사를 드립니다.

2021년 3월
마노스 반트리

● 저자 소개
마노즈 만트리(Manoj Mantri)
인도 뭄바이 출신. 1983년에 인도 국립미술대학을 졸업한 후, 1985년에
애니메이션을 배우기 위해 일본으로 건너갔다. 애니메이션 제작 회사나
디자인 회사, 광고 회사에서 실적을 쌓으며, 2001년에 특촬 영상 회사 웨
스트우드 웍스를 설립. 2013년에는 애니메이션 · 만화 · 일러스트 · 피규
어 학교 amps 주최의 「나카노 데생 교실」에서 데생 지도에 관여하게 된
다. 모델 사무소에도 소속되어 있으며, 배우로서 CM이나 영화에 출연하
는 등 다방면에서 활약 중.

● 역자 소개
문성호
프리랜서 번역가, 게임 리뷰어. 국내 무수한 게임잡지와 흥망성쇠를 함
께한 전직 게임잡지 기자. 현재는 게임잡지 투고 및 게임 리뷰 작성, 게임
· 만화 · 트리비아 등 각종 번역 일을 하고 있다.
번역서로 『데즈카 오사무의 만화 창작법』 『미니 캐릭터 다양하게 그리기』
『캐릭터 의상 다양하게 그리기』 『캐릭터가 돋보이는 구도 일러스트 포즈
집』 『손동작 일러스트 포즈집』 등이 있다.

연필 한 자루면 뭐든지 그릴 수 있다
리얼 연필 데생

초판 1쇄 인쇄 2021년 10월 10일
초판 1쇄 발행 2021년 10월 15일

저자 : 마노즈 만트리
번역 : 문성호

펴낸이 : 이동섭
편집 : 이민규, 탁승규
디자인 : 조세연, 김현승, 김형주, 김민지
영업 · 마케팅 : 송정환, 조정훈
e-BOOK : 홍인표, 서찬웅, 최정수, 심민섭, 김은혜
관리 : 이윤미

㈜에이케이커뮤니케이션즈
등록 1996년 7월 9일(제302-1996-00026호)
주소 : 04002 서울 마포구 동교로 17안길 28, 2층
TEL : 02-702-7963~5 FAX : 02-702-7988
http://www.amusementkorea.co.kr

ISBN 979-11-274-4780-9 13650

Enpitsu 1Pon de Nandemo Egakeru
Mano Sensei no Real Enpitsu Dessin
©Manoj Mantri / amps
Originally Published in Japan in 2021 by HOBBY JAPAN Co. Ltd.
Korea translation Copyright©2021 by AK Communications, Inc.

프로만화가 따라잡기 시리즈
▌Illustration Technique

데즈카 오사무의 만화 창작법
거장 데즈카 오사무의 구체적 창작 테크닉

애니메이션 캐릭터 작화 & 디자인 테크닉
캐릭터 창작의 핵심을 전수하는 실전 테크닉

미소녀 캐릭터 데생 -얼굴·신체 편
미소녀를 아름답게 표현하는 테크닉 강좌

미소녀 캐릭터 데생 -보디 밸런스 편
캐릭터 작화의 기본은 보디 밸런스부터

다카무라 제슈 스타일 슈퍼 패션 데생
패셔너블하고 아름다운 비율을 연습

만화 캐릭터 도감 -소녀 편
매력적인 여자 캐릭터 창작 테크닉을 안내

입체부터 생각하는 미소녀 그리는 법
「매력적인 소녀의 인체」를 그리는 비법

모에 남자 캐릭터 그리는 법 -얼굴·신체 편
남자 캐릭터의 모에 포인트 철저 분석

모에 남자 캐릭터 그리는 법 -동작·포즈 편
포즈로 완성되는 멋진 남자 캐릭터

모에 미니 캐릭터 그리는 법 -얼굴·신체 편
모에 캐릭터 궁극의 형태, 미니 캐릭터

모에 캐릭터 그리는 법 -동작·감정표현 편
다양한 장르 속 소녀의 동작·감정표현

모에 캐릭터를 다양하게 그려보자 -기본 테크닉 편
캐릭터의 매력을 살리는 다양한 개성 표현

모에 캐릭터를 다양하게 그려보자 -성격·감정표현 편
캐릭터에 개성과 생동감을 부여하는 묘사법

모에 로리타 패션 그리는 법 -기본적인 신체부터 코스튬까지
가련하고 우아한 로리타 패션의 기본

모에 로리타 패션 그리는 법 -얼굴·몸·의상의 아름다운 베리에이션
로리타 패션을 위한 얼굴과 몸, 의상의 관계를 해설

모에 로리타 패션 그리는 법 -아름다운 기본 포즈부터 매혹적인 구도까지
표현에 따라 다양한 매력을 연출하는 로리타 패션

모에 두 명을 그리는 법 -남자 편
'무게감', '힘', '두께'라는 세 가지 포인트로 해설

모에 두 명을 그리는 법 -소녀 편
소녀 특유의 표현법을 빠짐없이 수록

* 모에 아이돌 그리는 법 -기본 편
 퍼포먼스로 빛나는 아이돌 캐릭터의 매력 표현

* 인물 크로키의 기본 -속사 10분·5분·2분·1분
 크로키의 힘으로 인체의 본질을 파악

* 인물을 그리는 기본 -유용한 미술 해부도
 인물의 기본 묘사부터 실천적인 인물 표현법까지

* 연필 데생의 기본
 데생을 시작하는 이들을 위한 데생 입문

* 전차 그리는 법 -상자에서 시작하는 전차·장갑차량의 작화 테크닉
 상자 두 개로 시작하는 전차 작화의 모든 것

* 로봇 그리기의 기본
 펜 끝에서 다시 태어나는 강철의 거신

* 팬티 그리는 법
 궁극의 팬티 작화의 비밀 대공개

* 가슴 그리는 법
 현실적이며 매력적인 가슴 작화의 모든 것

* 코픽 화가들의 동방 일러스트 테크닉
 동방 Project로 익히는 코픽의 사용법

* 아날로그 화가들의 동방 일러스트 테크닉
 아날로그 기법의 장점과 즐거움

* 캐릭터의 기분 그리는 법 -표정·감정의 표면과 이면을 나누어 그려보자
 캐릭터에 영혼을 불어넣는 심리와 감정 묘사

* 아저씨를 그리는 테크닉 -얼굴·신체 편
 다양한 연령대의 아저씨를 그리는 디테일

* 학원 만화 그리는 법
 학원 만화를 통한 만화 제작 입문

* 대담한 포즈 그리는 법
 역동적인 자세 표현을 위한 작화 가이드

* 프로의 작화로 배우는 만화 데생 마스터 -남자 캐릭터 디자인의 현장에서
 현역 애니메이터의 진짜「여자 캐릭터」작화술

* 슈퍼 데포르메 포즈집 -꼬마 캐릭터 편
 다양한 포즈의 2등신 데포르메 캐릭터를 해설

* 슈퍼 데포르메 포즈집 -남자아이 캐릭터 편
 장면에 따라 달라지는 남자아이 캐릭터 특유의 멋

* 슈퍼 데포르메 포즈집 -연애 편
 데포르메 캐릭터의 두근두근한 연애 장면

* 슈퍼 데포르메 포즈집 -기본 포즈·액션 편
 데포르메 캐릭터의 다양한 포즈 소재와 작화 요령

인물을 빠르게 그리는 법 -남성 편
인물을 그리는 일정한 법칙과 효율적인 그리기

미니 캐릭터 다양하게 그리기
비율별로 다른 그리는 법과 순서, 데포르메 요령

전투기 그리는 법 -십자선으로 기체와 날개를 그리는 전투기 작화 테크닉
모든 전투기가 품고 있는 '비밀의 선'

남녀의 얼굴 다양하게 그리기
남녀 캐릭터의 「얼굴」을 서로 구분하여 그리는 법

현실감 있게 묘사하는 인물화 -프로의 45년 테크닉이 담긴 유화와 수채화
화가 미사와 히로시의 작품과 제작 과정 소개

코픽 마커로 그리는 기본 -귀여운 캐릭터와 아기자기한 소품들
코픽 마커의 특징과 손으로 직접 그리는 즐거움을 소개

손동작 일러스트 포즈집 -알기 쉬운 손과 상반신의 움직임
유명 일러스트레이터들의 손 그리는 법에 대한 해설

여성의 몸 그리는 법 -골격과 근육을 파악해 섹시하게 그리기
캐릭터화된 여성 특유의 '골격'과 '근육'을 완전 분석

5색 색연필로 완성하는 REAL 풍경화
세계적 색연필 아티스트의 풍경화 기법 공개

사물을 보는 요령과 그리는 즐거움 관찰 스케치
디자이너의 눈으로 파헤치는 사물 속 비밀

무장 그리는 법 -삼국지·전국 시대·환상의 세계
일러스트 분야의 거장, 나가노 츠요시의 작품 세계

여성 몸동작 일러스트 포즈집 -일상생활부터 액션/감정 표현까지
웹툰·만화에 최적화된 5등신 캐릭터의 각종 동작들

여성의 몸 그리는 법 -섹시한 포즈 연출법
여성 캐릭터의 매력을 끌어올리는 시크릿 테크닉

하루 만에 완성하는 유화의 기법
적은 재료로 쉽게 시작하는 1일 1완성 유화

손그림 일러스트 연습장
따라만 그려도 저절로 실력이 느는 마법의 테크닉

캐릭터 의상 다양하게 그리기 -동작과 주름 표현법
캐릭터를 위한 스타일링 참고서

컬러링으로 배우는 배색의 기본
색채 전문가가 설계한 힐링 학습서

캐릭터 수채화 그리는 법 -로리타 패션 편
캐릭터의, 캐릭터에 의한, 캐릭터를 위한 수채화

* 수채화 수업 꽃과 풍경
 수채화 초보·중급 탈출을 위한 색채력 요점 강의

* Miyuli의 일러스트 실력 향상 TIPS -캐릭터 일러스트 인물 데생 테크닉
 독일 출신 인기 일러스트레이터이 Miyuli의 테크닉

* 소품을 활용하는 일러스트 포즈집 -소품별 일상동작 완벽 표현 가이드
 디테일이 살아 있는 소품&포즈 일러스트

* 액션 캐릭터 일러스트 그리기 -생동감 넘치는 액션 라인 테크닉
 액션라인을 이용한 테크닉을 모두 공개

* 밀착 캐릭터 그리기 -다양한 연애장면 표현법
 「형태」 잡는 법부터 밀착 포즈의 만화 데생까지 꼼꼼히 설명

* 목·어깨·팔 움직임 다양하게 그리기 -인체 사진의 포즈를 일러스트로 표현
 복잡하게 움직이는 목과 어깨를 여러 방향에서 관찰, 그리는 법 해설

* BL러브신 작화 테크닉 -매력적이고 설득력 있는 묘사의 기본
 BL 러브신에 빼놓을 수 없는 묘사들을 상세 해설

* 자연스러운 몸짓 일러스트 포즈집 -캐릭터의 자연스러운 동작 표현법-
 캐릭터의 무의식적인 몸짓이나 일상생활 포즈를 풍부하게 수록

-디지털 배경 자료집

* 디지털 배경 카탈로그 -통학로·전철·버스 편
 배경 작화에 편리하게 이용할 수 있는 각종 데이터

* 신 배경 카탈로그 -도심 편
 번화가 사진을 수록한 만화가, 애니메이터의 필수 자료집

* 디지털 배경 카탈로그 -학교 편
 다양한 학교의 사진과 선화 자료 수록

* 사진&선화 배경 카탈로그 -주택가 편
 고품질 주택가 디지털 배경 자료집

* 판타지 배경 그리는 법
 환상적인 디지털 배경 일러스트 테크닉

* Photobash 입문
 사진을 사용한 배경 일러스트 작화의 모든 것

* CLIP STUDIO PAINT 매혹적인 빛의 표현법
 보석·광물·금속에 광채를 더하는 테크닉

* 동양 판타지 배경 그리는 법
 동양적인 분위기가 나는 환상적인 배경 일러스트

* CLIP STUDIO PAINT 브러시 소재집 -자연물·인공물·질감 효과
 커스텀 브러시 151점의 사용 방법과 중요 테크닉

* CLIP STUDIO PAINT 브러시 소재집 -흑백 일러스트·만화 편
 현역 프로 작가들이 사용, 검증한 명품 브러시